THE TOP 30
FANTASY BOARD GAMES
OF THE WORLD

樂瘋桌遊

趣味無極限、經典暢銷必玩30款奇幻桌遊冒險！

作者：桌遊愛樂事編輯部＆賴打

目錄 CONTENTS

遊戲後方標示（語言：是否有出中文）（數字：全球最大桌遊資訊站 BGG
上玩家投票的平均難易度，數字範圍為 0 ～ 5，越低代表越簡單）

雙人對戰篇

卡片組合篇

大型奇幻歷險篇

作者序

愛樂事編輯部：「為了遊戲而生」可以說是桌遊愛樂事創辦人們的人生最佳寫照。一個從出社會開始就醉心於桌遊設計的設計師、一個從三歲就開始接觸遊戲並把遊戲當做生命的佈道者、以及一個出社會從未選擇遊戲產業以外的製作人。

這三個被世俗社會看成「瘋子」的傢伙，立志要無所不用其極地把桌上遊戲的美好介紹給所有人。他們不只玩遊戲、設計遊戲，更將多年來的遊戲經驗，精挑細選出這三十款遊戲，推薦給所有熱愛遊戲的朋友們。

牛頓說：「如果我看得比別人遠，那是因為我站在巨人的肩膀上。」桌遊愛樂事的夥伴們秉持此精神，透過不斷吸收體驗前人們的經典巨作，並且加以融會貫通，設計出許多進軍世界桌遊舞台的作品，正因為這些作品太過經典，我們若不能將他們推薦給各位，實在是沒有資格以桌遊產業的從業人員自居。

因此，請各位務必細細品味這三十款來自全球的經典遊戲，並請一定要找機會親自體驗，您將會發現，桌上遊戲，真的很美好。若您已經是桌遊玩家，那請相信我們，這些經典遊戲，值得讓您擁有。

賴打：要介紹三十個奇幻類型的桌遊其實不是一件容易的事情，不是因為想不到要寫什麼，而是因為真的有太多太多桌遊可以分享了！在此，能挑選出值得推薦的奇幻桌遊分享給大家還是一件相當有趣的事情。

其實玩這些桌遊，本身就是一趟奇幻的旅程，親自體驗過，才能夠分享出最真實的感覺，在每一場的勝負之中、每次與不同的人較勁、碰撞，不管是勝利或是與之擦肩，都是桌遊帶來的刺激體驗！

去體驗吧！找到你看上的桌遊並約朋友一起遊玩，才是這本書最重要的目的，不是抱著乾瞪眼就好，所以，開始進入屬於你自己的奇幻旅程吧！

奇幻桌遊到底哪裡迷人

奇幻類型桌遊有什麼特色與吸引人之處？

愛樂事編輯部：奇幻類型的桌上遊戲，通常都會有相當引人入勝的故事劇情、迷人的角色、還有精緻的模型配件，這些都是能強烈吸引新手桌遊玩家，甚至讓老手欲罷不能的重要特色。

賴打：每一款奇幻類桌遊同時也包含了一場場的冒險，不管是簡單或是困難，經典或是新奇的奇幻類桌遊，都是一個故事性的遊戲，玩一場遊戲就像是閱讀了一本好書，更棒的是你可以參與其中，親自扮演故事裡的重要角色，左右每一次不同的結局，相當引人入勝。

給想玩奇幻型桌遊者的入門建議？

愛樂事編輯部：勝負其實不是那麼重要，享受遊戲過程中——故事的劇情、角色們的內心抉擇、以及想像自己就是你所操縱的角色，這樣無論如何都會玩得很快樂。

賴打：奇幻類桌遊還蠻多遊玩時間都偏長，在踏入一些比較困難的桌遊之前，可以先挑選一些輕鬆的奇幻小品先入門，例如：《妖精奇譚》是一款卡片好攜帶、好上手，遊戲變化性相當大的遊戲；或是人多一點可以考慮來一場《詐賭巫師》，輕鬆的氣氛引導大家進入奇幻的國度。最後就是做好準備，來一場奇幻的饗宴吧！奇幻桌遊等著各位！

如何關注世界最新最好玩的奇幻桌遊資訊？

愛樂事編輯部：多上國外的網站，努力擷取第一手資訊，並且在台灣尋找志同道合的玩家們，舉辦定期聚會（每週、每半個月或是每個月），一起玩遊戲交流心得，這是踏進桌遊世界並逐步成長的不二法門。

賴打：BGG（Board Game Geek）每年十月在德國埃森舉辦的大展是年度遊戲出爐的時候，在展會上常常會有新的遊戲出現，當然如果沒有辦法親自前往的話，記得在展會期間留意網路上的消息，很可能會有大量的奇幻桌遊在這時候出現喔！

★富饒之城★抵抗組織：阿瓦隆★小白世紀
★小世界★深水城領主

全球暢銷經典

富饒之城

邀請各種不同的人來幫你建設領地！

★版本／繁中　★難易度 2.1

Citadels

- ■ 人　數：2～7人
- ■ 年　齡：10歲以上
- ■ 時　間：60分鐘
- ■ 難易度：★★☆☆☆

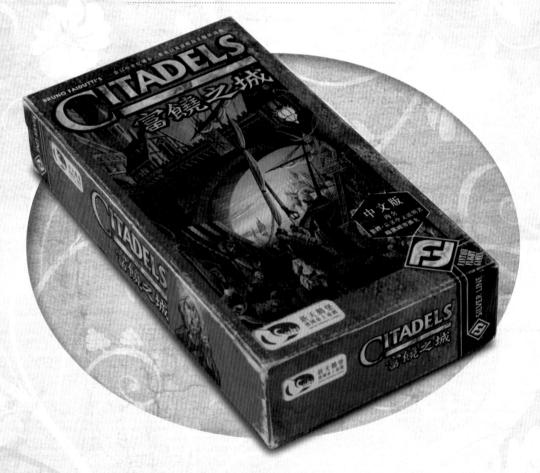

簡 介　《富饒之城》將帶領各位當一回中古世紀的領主，你會有一個尚未建設的城堡，你必須邀請各種不同職業的人來協助，完成心目中理想的城堡樣貌。

遊戲全配件一覽

地區卡	66 張
角色卡	8 張
提示卡	8 張
金幣指示物	30 個
木頭皇冠指示物	1 個

精美的卡片，配上高質感的錢幣。

全球暢銷經典

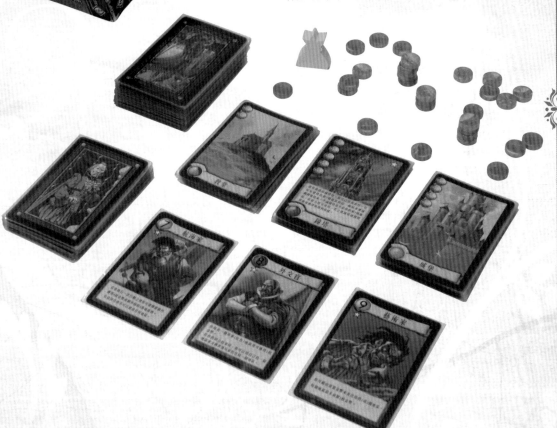

9

在遊戲過程中，玩家需要一邊思考要邀請什麼能力的幫手，還要一邊建設好自己的領地，讓你透過建築得到最高的分數，以獲得最後的勝利。

每回合遊戲開始，先使用輪抽的機制來選擇幫手，依照人數將對應張數的角色移除後，擁有皇冠指示物的玩家可以直接檢視剩下的角色，並從中挑選一張，之後將角色牌傳給下一位，下一位玩家就從收到的角色中選擇一張，以此類推，直到所有玩家都選好角色為止，選擇的時候要注意角色的能力以

及編號，玩家會依照編號由小號碼的角色開始輪流行動。每位幫手都有自己的特殊能力，在選擇自己幫手的時候，也要留心其他對手的行動才不會被別人暗算喔。

遊戲將會持續到某位玩家完成城堡的建設為止，一旦有人完成至少包含 8 個地區的城堡，遊戲就會在該回合結束，所有玩家會依照城堡內的地區進行計分，分數最高的玩家才是勝利者，因此最快完成建設的玩家並不見得會獲勝。

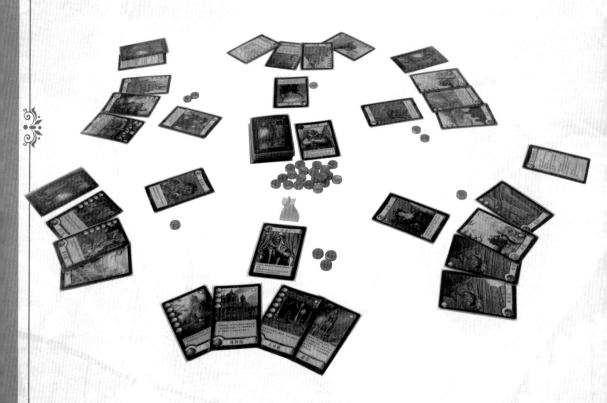

爾虞我詐的富饒之城，誰能成為最後的勝利者呢？

《富饒之城》這款桌遊其實遊戲流程並不複雜，但在所選擇角色與使用角色的能力上影響相當重大，裡面有幾位角色例如編號1的「刺客」與編號2的「盜賊」，他們的能力都是針對一位未現身的角色，因此你無法只針對某一位已經取得領先的玩家，如此一來猜測每個玩家可能選擇的幫手將是遊戲的關鍵點，到底該不該選擇這個角色呢？會不會被殺掉呢？他應該會怎麼做？這種心理的糾結時常會在遊戲中上演，尤其是高手對決的時候更是精彩。

除了針對玩家的能力外，有幾位角色例如編號6的「商人」與編號7的「建築師」的能力都可以讓選擇的玩家獲得比較多的資源，因此這兩位角色相當容易引起別人的進攻慾望，玩家在選擇上要相當注意。

《富饒之城》在配件上就有點差強人意了，雖然配件不是很多，而且這些錢幣在許多玩家的眼裡太像是糖果，不管是大小還是紋路，顯得有點不倫不類，建議可以嘗試將錢幣改用其他金屬幣替代。

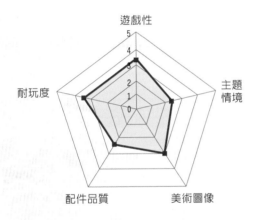

《富饒之城》是一款非常標準的經典遊戲，它簡單好上手的規則與心機猜測讓人捉摸不透的部分是很值得一玩的，不過由於著重於選擇角色的部分，因此容易造成遊玩人數越多，時間就會拉越長的狀況，在此推薦遊玩人數約在5人左右為宜。

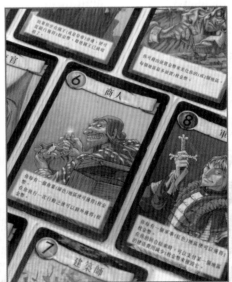

全球暢銷經典

抵抗組織：阿瓦隆

誰是好人，誰是壞人，你能看透嗎？

★版本／繁中 ★難易度 1.8

The Resistance: Avalon

- ■ 人　數：5～10 人
- ■ 時　間：30 分鐘
- ■ 年　齡：12 歲以上
- ■ 難易度：★★★☆☆

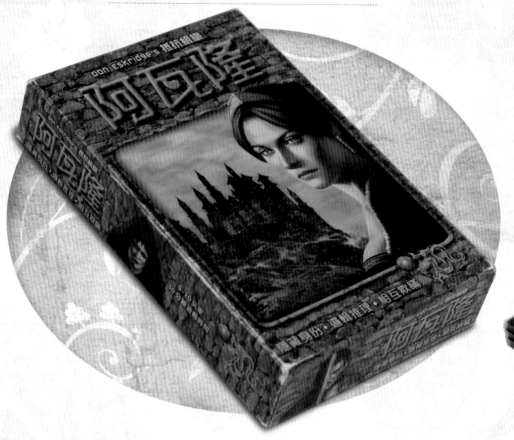

簡　介　《抵抗組織：阿瓦隆》是一款派對陣營類遊戲，可同時提供 5～10 人同樂。這款遊戲是基於前作《抵抗組織》架構所衍生的遊戲，但是背景搭上了亞瑟王的傳說，以及規則上的一些改進，使這款續作一下就紅了起來，是 2015 年世界桌遊排行榜的前 50 名遊戲。

角色卡	14 張
任務卡（5 張成功、5 張失敗）	10 張
陣營卡	2 張
隊伍指示物	5 個
投票指示物（10 個贊成、10 個反對）	20 個
計分指示物	5 個

回合標記	1 個
皇冠標記	1 個
次數標記	1 個
湖中女神標記	1 個
遊戲圖卡	3 張

遊戲全配件一覽

簡單的配件，卻能夠醞釀出
超乎想像的遊戲體驗。

　　遊戲中，玩家會扮演不同陣營的角色，區分為正義方與邪惡方，某些角色有特殊能力，於遊戲開始時可以獲得關於其他玩家所扮演角色的資訊，然後玩家必須在五場既定的任務中，為自己陣營拿下分數，率先搶下三分的陣營會獲得最後勝利。

　　每一場遊戲一開始，玩家所扮演的角色是不公開的，然後會透過類似團康遊戲《狼人》的步驟，大家閉上眼睛讓有特殊能力的角色依序獲得資訊，之後才會正式進入遊戲，玩家們會依照順序進行任務，而每一個任務都有指定的派遣玩家數量，握有亞瑟王皇冠的領袖必須指定出任務的玩家來讓所有人投票。

　　如果確定要進行任務，這些被派出去的玩家才是負責決定任務成敗的決定者，當然正義方希望任務成功，而邪惡方就是要阻擾達成任務，玩家透過一次次的任務與遊戲中的溝通討論，區分出到底誰才是正義方，誰才是邪惡方。

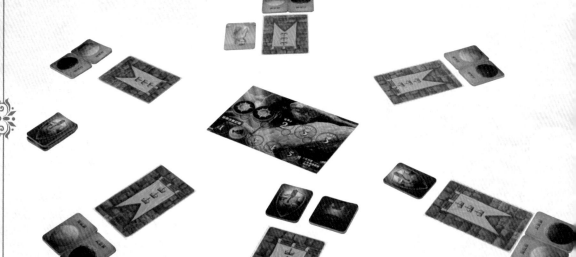

準備好出發去尋找聖杯了嗎？

全球暢銷經典

《抵抗組織：阿瓦隆》在平衡性方面的設計相當優秀，梅林具有近乎全知的能力，但卻是正義方的軟肋，因為邪惡方可以透過刺殺梅林由逆轉勝，一旦被發現就會全盤皆輸。邪惡方雖然人數處於劣勢，但在開場時就可以確認彼此，而不會誤殺同伴。

由於遊戲具有比較多隱藏的資訊，加上溝通討論佔了相當大的比重，因此有些角色需要臉不紅氣不喘地說謊話來誤導其他人，而且在遊戲過程中帶有邏輯推理的部分，如果玩家說出來的話前後矛盾或是與他的行為不符，可能就露餡了！這些技巧需要經過一定程度的練習，才能在遊戲中靈活運用。

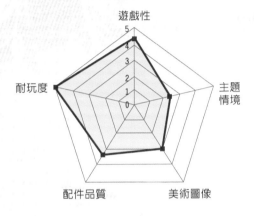

《抵抗組織：阿瓦隆》是一款相當有深度的遊戲，上手難度偏高，而且也難以精深，需要透過一次次的遊戲才能感受到它的魅力，好在每一場遊戲的時間不會太長，而且局勢的變化多端，讓人可以一場接著一場玩下去，十分的耐玩而且充滿樂趣。

各式各樣的正邪角色，
如何發揮他們的特殊能力，
是遊戲最精采的地方。

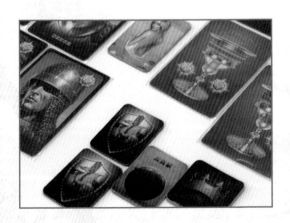

小白世紀

別小看小白，他們可是會踹門的！

★版本 / 繁中　★難易度 1.8

Munchkin

- ■ 人　數：3～6人
- ■ 時　間：60 分鐘
- ■ 年　齡：10 歲以上
- ■ 難易度：★☆☆☆☆

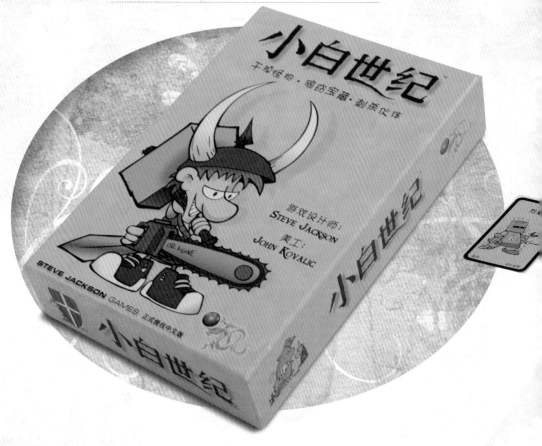

簡 介　《小白世紀》是一款歡樂惡搞的派對遊戲，玩家要扮演亂闖地下城的小白，打開每扇能打開的門，看看門後到底藏著什麼東西，到底是兇猛強大的怪獸，或是轉職的機會，抑或是值得一戰的敵人，還是有詛咒迎面而來呢？就請玩家們親自體驗看看吧！

配　件

地城卡	94 張	6 面骰	1 個
寶藏卡	74 張		

遊戲全配件一覽

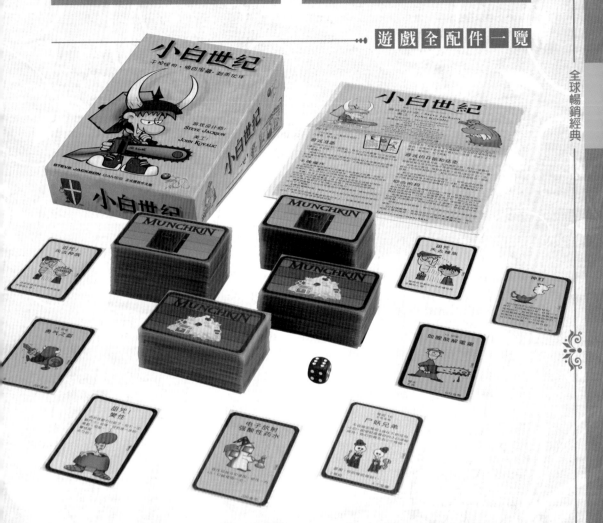

勇闖充滿未知的地下城，來一場惡搞的小白冒險！

遊戲規則

　　遊戲中，每位玩家各自扮演一位小白，要透過冒險的過程累積經驗值、裝備，更換職業與種族，打敗怪獸或是販賣道具，並嘗試與其他玩家結成盟友，不管使用什麼方法，最先升到等級 10 的小白就是勝利者！

　　遊戲一開始，每位玩家要抽取固定的寶

藏卡與地城卡做為自己的手牌，地城卡中大部分是怪物，但也有不少種族與職業卡片可供玩家使用，寶藏卡中都是各式各樣的裝備與道具，讓玩家能夠擊倒更強的敵人。要注意的是，很多裝備都有限制種族職業，不是對應種族職業是不能進行裝備的，或是有寫「大件」的裝備，因為太大件太重拿不動，要是沒有特別的能力，每位小白只能裝備一個。

《小白世紀》的戰鬥階段相當有趣，勝敗只單純計算參戰小白的等級有沒有超過怪物等級，如果沒超過還可以邀請其他小白一起幫忙戰鬥，當然打贏後的獎勵分配一定得先好好討論，提供一些戰利品來誘惑其他玩家加入戰鬥是必須的，同時其他小白也可以使用各種陷害卡片來干擾對手。萬一打不贏的時候，參戰的小白們就必須分開逃跑，逃不掉就要遭受打怪失敗造成的「惡果」，輕則噴裝、重則砍掉重練，這些不會是你想要承受的。

<div align="center">◀•••❧ 遊 戲 狀 態 ❧•••▶</div>

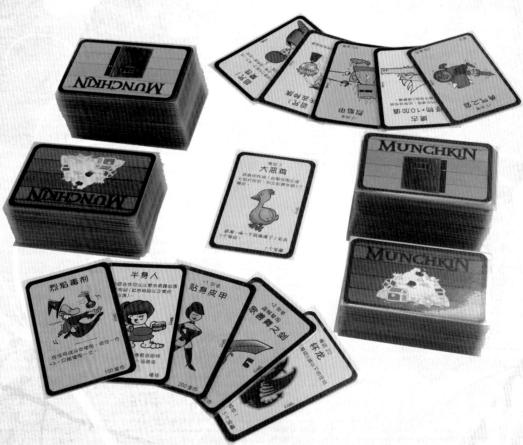

<div align="center">擊敗怪獸、挖掘寶藏，最重要的是努力升級！</div>

《小白世紀》在玩家之間的互動性設計得相當好，非常多卡片都可以幫助或是陷害其他人打怪，玩家在每次的戰鬥中都要透過與其他小白交涉來獲得優勢，不然被眾人陷害的下場是悽慘無比的！

但是也因為互動性太高，很容易彼此牽制，導致玩家不容易成功升級，在面對強力怪物時，有些懲罰會讓玩家等級歸零，或丟棄全身的裝備。遊戲接近結束時，玩家彼此也不敢互相合作，深怕一不小心就讓對手獲勝，這些都是導致遊戲節奏較其他派對遊戲緩慢的因素。

如果玩家在遊戲中可以把氣氛引導得不錯，那麼如此長時間的重複動作就不容易被發現，但如果有玩家不甚喜歡，可能會讓氣氛有些沉重，遊戲體感時間也會比較漫長。

看這些精美又歡樂的各式卡片，還不來試試看嗎？

《小白世紀》有很多惡搞的設計，朋友間互相陷害與戲弄是遊戲的精華所在，有福同享、有難同當的概念也非常推薦三五好友一同遊玩，但人數千萬別太多，不然再有趣的過程都會被漫長的遊戲時間所拖累，甚至玩到乾掉的狀況都有可能發生。

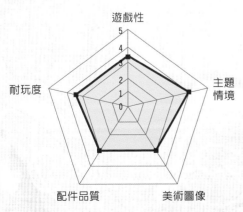

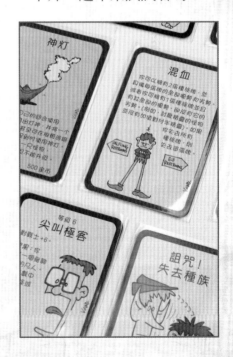

全球暢銷經典

小世界

世界越小，戰爭就越加激烈！

★版本／英　★難易度 2.4

Small World

■ 人　數：2～5人　　■ 時　間：40～80分鐘

■ 年　齡：8歲以上　　■ 難易度：★★★☆☆

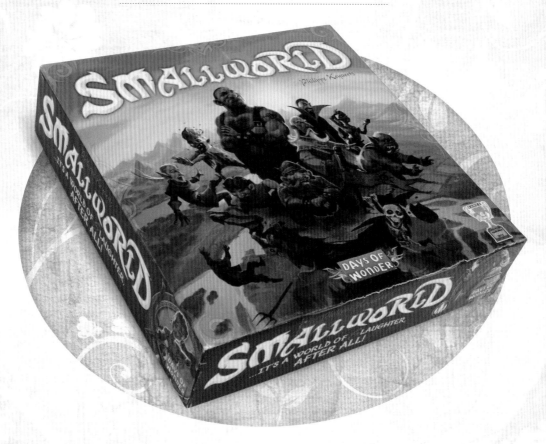

簡　介　《小世界》這三個字相當貼切地形容這款桌遊，地域版圖真是小到非常擁擠啊！
而且玩家們扮演的各種奇特種族，還必須要在這麼狹窄的地方求生存，除了互相
進攻、併吞之外沒有其他辦法了！因此玩家們之間的爭鬥會以非常快的速度進入
白熱化，玩的時候不需要有心理負擔，從對手背後進攻就對了！

配件

雙面遊戲圖板	2 張	要塞指示物	6 個
玩家提示表	6 張	營地指示物	5 個
種族能力板塊（包含一塊空白）	15 個	英雄指示物	2 個
各種族兵力指示物	168 個	巨龍指示物	1 個
野蠻人板塊	18 個	地洞指示物	2 個
特殊能力板塊（包含一塊空白）	21 個	分數錢幣指示物	109 個
巨魔洞穴指示物	10 個	戰力骰	1 顆
山脈指示物	9 個	回合標記	1 個

遊戲全配件一覽

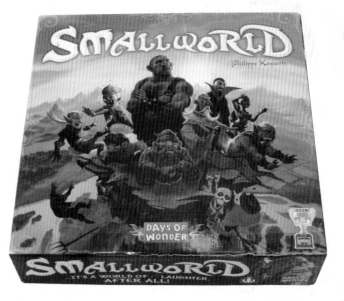

全球暢銷經典

　　遊戲開始，玩家可以依照自己的喜好去選擇扮演不同的種族，每個種族會隨機搭配一種特殊能力，之後玩家們可以在圖板上派遣部隊、佔領各區域並獲取分數，遊戲在 10 回合後結束，由得到最多分數的玩家獲得勝利。

　　《小世界》的每一場遊戲中，種族與特殊能力的搭配方式相當隨機，很難有完全相同的情形出現，這些搭配會影響該種族的總兵力，是必須妥善考慮的重要因素。玩家們的動作是輪流進行的，輪到的玩家可以指揮

自己的種族擴張領土，派遣兵力進攻其他區域，進攻完畢後可以任意分配部隊進行防禦，在回合結束時，佔領的地盤就可以為自己的種族取得分數，因此戰爭在遊戲過程中是永不停息的。

　　《小世界》的另外一個特色就是，整場遊戲中玩家並不一定要一直操縱同樣的種族，遊戲機制中還包括更換種族的行動，只要玩家略過一回合的動作就可以替換，相當有世代更替的感覺，之後新的種族又可以東山再起，不過得要規劃好時機喔！

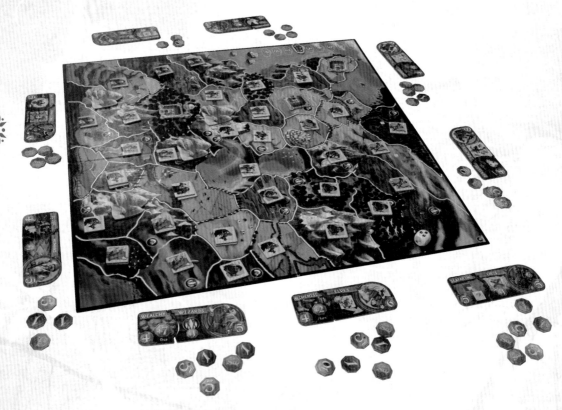

壯觀的遊戲圖版，一場激戰即將展開！

　　《小世界》種族與能力的搭配是非常自由的，在每一場遊戲中幾乎都會配出不同的組合，因此每一次的遊戲體驗都相當令人期待，玩家必須在每一場遊戲時做不同的規劃，使《小世界》不容易淪為策略單調的遊戲，而且遊戲的過程也會因為與不同的玩家一起玩而有所不同。

　　然而，由於自由性太高了，直接針對玩家的攻擊並沒有被禁止，如果玩家們之間的攻擊太過於針對某位玩家，可能會造成該玩家的遊戲體驗不佳，因此玩家彼此之間的攻擊還是得有一定程度的自我約束，才能在遊戲時令人滿意。

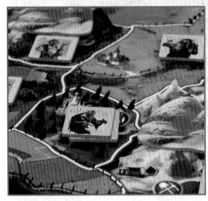

總 評

　　《小世界》非常適合喜歡直接互相攻擊的朋友們一同遊玩，有時候要同盟，有時候又要拆毀同盟關係與對方刀刃相向，這種非常動態的體驗，加上一點戰棋與控制區域的概念，會讓玩家一玩再玩愛不釋手。另外，《小世界》的擴充已經出了非常多款，加入一些擴充會令遊戲效果大幅提升。

遊戲性
5
4
3
2
1
0

耐玩度

主題
情境

配件品質

美術圖像

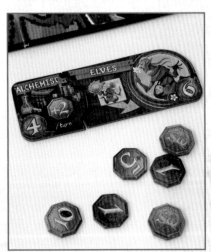

　　選擇適當的種族與能力搭配，
是小世界的精隨所在。

全球暢銷經典

深水城領主

徜徉於冒險、陰謀與策略的奇幻世界之中

★版本／英 ★難易度 2.5

Lords of Waterdeep

■ 人　數：2～5人　　■ 時　間：60～120分鐘
■ 年　齡：8歲以上　　■ 難易度：★★★☆☆

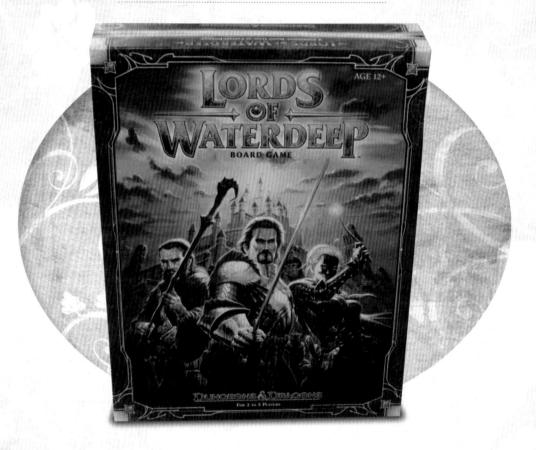

簡 介　　《深水城領主》以經典奇幻世界被遺忘的國度中的深水城為背景，玩家扮演一位深水城裡的領主，透過招募戰士、盜賊、法師、牧師來完成任務，或是建造酒館、武器店等等特殊建築物，來吸引其他玩家前來消費賺取資源。結合特殊主題以及恰到好處的策略感，絕對值得一玩再玩！

遊戲圖板	1 張	卡片	121 張
玩家圖板	5 張	領主卡	11 張
冒險者方塊	100 個	陰謀卡	50 張
牧師方塊（白色）	25 個	任務卡	60 張
戰士方塊（橘色）	25 個	指示物 / 板塊	170 個
法師方塊（紫色）	25 個	建築物板塊	24 張
盜賊方塊（黑色）	25 個	家徽指示物（每種顏色 9 個）	45 個
木質指示物	33 個	1 塊錢指示物	50 個
分數指示物	5 個	5 塊錢指示物	10 個
家族成員（每個顏色 5 個）	25 個	1 分指示物	36 個
大使	1 個	100 分指示物（每種顏色 1 個）	5 個
軍官	1 個	說明書	1 本
起始玩家標記	1 個		

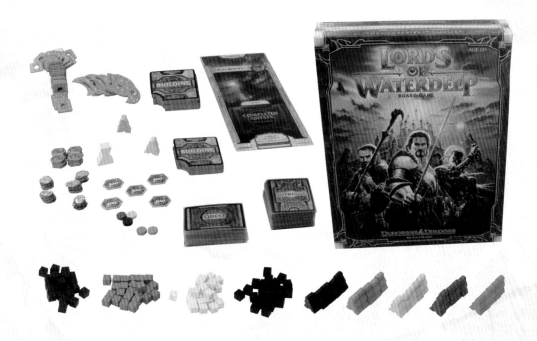

精緻的配件

全球暢銷經典

遊戲一開始，每位玩家會祕密的抽取一張領主卡，每位領主會標記自己特殊的加分條件，有的領主是特殊型態任務加分，有的則是依照最後蓋了多少建築物額外加分，抽取了領主之後，就可以開始遊戲。

每場遊戲只會進行8個回合，每個回合玩家們輪流派遣自己的家族成員到各個建築物去執行蓋建築物的能力。大部份建築物會給玩家資源，包含金錢，以及可以招募戰士、盜賊、法師、牧師等四種冒險者，其餘的建築物則是可以讓玩家得到任務卡、陰謀卡、搶奪順位，甚至是蓋出新的建築物。

玩家們蓋出的新建築物，則是遊戲變化的主要來源，由於每場遊戲都會開出不同的建築物組合，所以每場遊戲都包含了不同的策略。當有玩家蓋了建築物，其他玩家前往消費時，房屋的擁有者可以向銀行拿取獎勵由於這些建築物都具有比基礎建築更強的能力，所以蓋越多，整場遊戲就會越豐富、越有趣！

在遊戲的末期，每位玩家會額外得到一名家族成員，所以許多在遊戲前期無法完成的任務和策略，在遊戲後期有可能還有機會可以達成（人多好辦事！）。仔細的思考並且規劃自己的策略，玩家們就離勝利更進一步了。

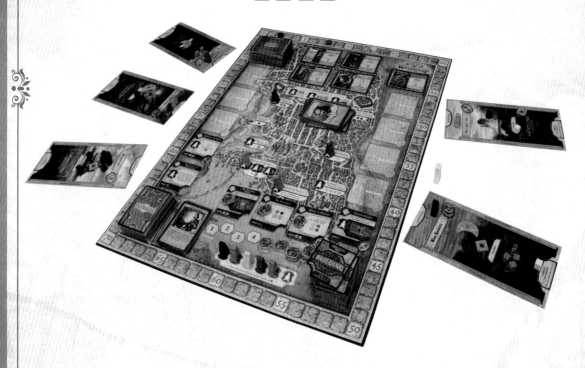

妥善派遣自己的手下，想辦法實現自己的策略。

《深水城領主》在本質上是一款供人擺放的策略遊戲，因此在遊戲的體驗感上，仍舊是以思考及路線規劃後所得到的獎勵為主，跟一般輕鬆打怪的戰鬥遊戲比較不同，複雜度稍高，但耐玩度以及變化性也大幅提升。

然而整體來說，遊戲比較缺乏玩家之間直接的攻擊與互動，頂多就是出一些陰謀卡來妨礙其他玩家的策略，所以若是追求爽快對決的玩家，可能會有點失望。不過在許多的奇幻故事中，策略本來就是故事重要的一環，玩家們不妨試試看不同的遊戲體驗，會有一番風味。

《深水城領主》是一款簡單易學的輕度策略遊戲，同時在任務以及陰謀卡的設定上，充滿了奇幻迷們熱愛的元素，想要嘗試策略遊戲的玩家，可以先從這款輕鬆有趣又簡單好上手的遊戲開始，如果再配合遊戲目前所出的數個擴充，玩家就能更快速進入深水城領主充滿魅力的故事中了！

全球暢銷經典

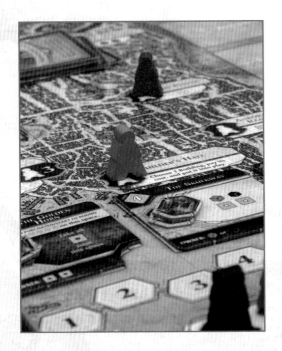

★詐賭巫師★地城鬥士★紅龍酒店★妖精奇譚★屠龍矮人

新手入門推薦

詐賭巫師

你以為巫師間的賭局都是正大光明的嗎？

★版本／繁中 ★難易度1.6

Cheaty Mages

- ■ 人　數：3～6人
- ■ 時　間：30分鐘
- ■ 年　齡：8歲以上
- ■ 難易度：★★☆☆☆

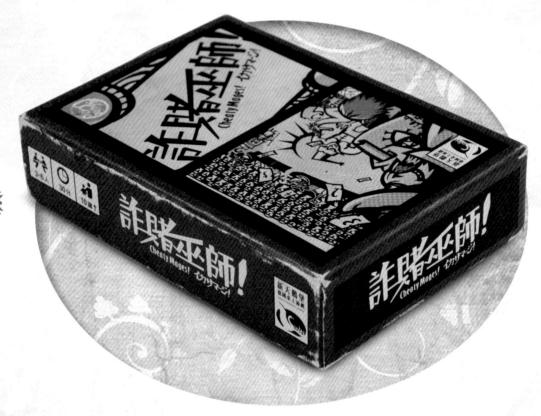

簡　介　巫師們的生活過得太無聊了，大夥兒決定去鬥獸場小賭怡情一番。不過一群巫師們聚集在這鬥獸場裡，可別以為他們只會乖乖坐著看怪獸決鬥，如何讓下注的鬥士能夠獲勝，全看巫師們使用咒語的功力，使用一點小手段放幾個咒語也算合情合理，只要裁判不介意都沒什麼關係啦！

遊戲全配件一覽

配件

卡（包含鬥士卡、咒語卡、競標卡、裁判卡）……………	120 張
硬幣指示物 ……………………………………………………	30 個

來一場巫師之間的豪賭吧！

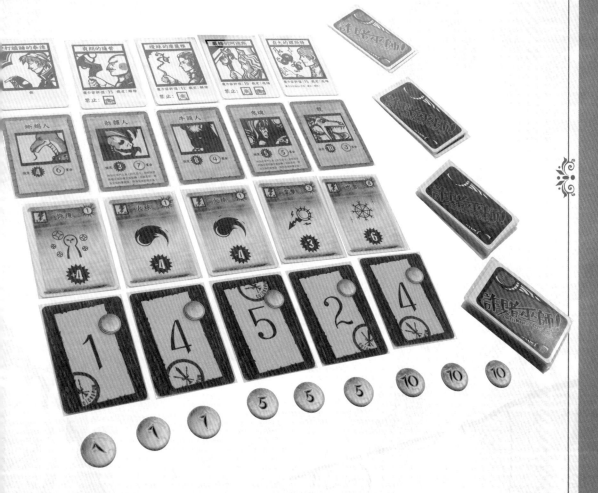

遊戲規則

在遊戲過程中，玩家先對場中的鬥士做下注，通常強力的怪賞金比較低，孱弱的怪賞金就高，之後巫師們就可以盡情的使用一些小手段，來干擾這些鬥士的強弱，不過可得要在裁判的容許範圍內，不然可能會偷雞不著蝕把米，反而讓下注的鬥士被迫離場，三局的比賽過後，獲得最多錢的玩家贏得勝利。

遊戲在每局都會開出數隻鬥士供巫師們下注，一旁還會有當回合的裁判，巫師們依據這兩個資訊來下注。下完注後每位巫師可以輪流施放咒語，當所有巫師都決定停止下咒後，鬥士們就會開始戰鬥。由於遊戲主要的核心不是戰鬥細節，因此鬥士只有一個戰鬥力做為參考值，最後戰鬥力最高的鬥士會獲得當局的勝利，而押注在該鬥士身上的玩家也會獲得對應的賞金。

玩家們在下咒過程中，要使用手上的咒語來強化或是弱化這些鬥士，各種層出不窮的咒語卡對於戰況影響相當大。但由於咒語卡依據使用的條件，有些是不公開的咒語，因此無法完全得知所有卡片效果。有時候咒語出太多裁判會不高興，輕則將鬥士打回原形，重則直接退場出局，這可是相當恐怖！

遊戲狀態

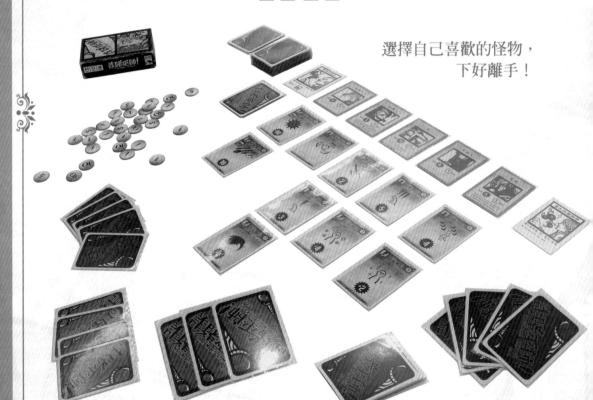

選擇自己喜歡的怪物，
下好離手！

優缺評析

　　雖然下咒加強自己的鬥士，或是削弱對手的鬥士是基本概念，但由於在遊戲過程中的資訊不是完全公開，因此最後的結果，有時候會跌破所有玩家的眼鏡，可能是由另外一位黑馬鬥士獲勝，這種反差造成的「笑」果是遊戲的樂趣之一。

　　但是相反的，難以預期的結果反應在下注的難度上，成功預測的關鍵，除了參考手中的咒語卡之外，看看咒語是適合強化鬥士還是削弱鬥士是策略重點，另外還得要看一下裁判的裁罰標準，不過最後或許還得靠一點運氣，才能夠精準的預測到鬥士的勝負，賺得盆缽滿盈。

風格迥異的裁判們，
為這款遊戲增添許多樂趣。

總評

　　《詐賭巫師》是一款可以互相陷害的歡樂遊戲，不論是削弱他人的鬥士或是強化下注的鬥士，各種爾虞我詐的計謀是遊戲的主旋律，在這樣的氣氛中享受下注的刺激感，就算這局賭錯了也沒關係，因為遊戲不需要你付出賭金，只需要純粹享受贏錢的快感！

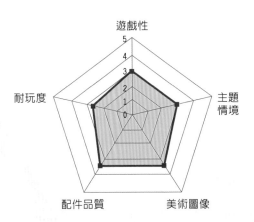

地城鬥士

不過就是要去地城打個怪而已，放輕鬆！

★版本 / 繁中　★難易度 1.7

Dungeon Fighter

■ 人　數：1～6人　　■ 時　間：45分鐘

■ 年　齡：8歲以上　　■ 難易度：★☆☆☆☆

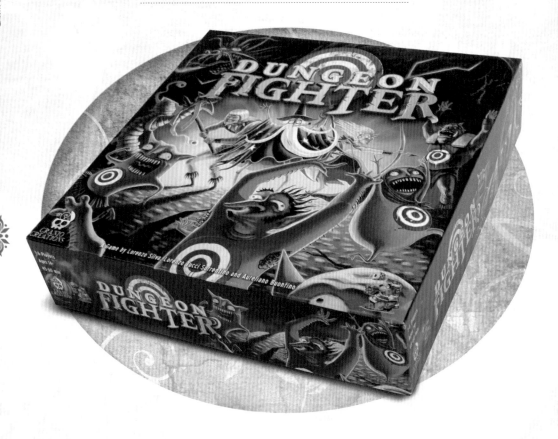

簡 介　準備好進入地城冒險並且化身勇士打怪了嗎？這聽起來彷彿是一段史詩級的冒險之旅，但如果是發生在《地城鬥士》裡的話，一切可就都變調了！緊張感消失殆盡，變成了惡搞、笑料十足的喜劇之旅，相信各位冒險者們也十分期待吧？

配　件

英雄骰	3 個	英雄隊伍標記	1 個	
一般骰	9 個	隊長標記	1 個	
金錢指示物	30 個	寶箱標記物	1 個	
英雄血量標示物	6 個	特殊能力標示物	5 個	
怪物血量標示物	1 個	傷害標示物	14 個	
英雄角色卡	9 張	怪物卡片存放塔	1 個	
怪物血量標示	1 個	頭目卡	4 張	
地城迷宮圖版	2 個	物品卡	53 張	
頭目版塊	4 個	怪物卡	53 張	

遊戲全配件一覽

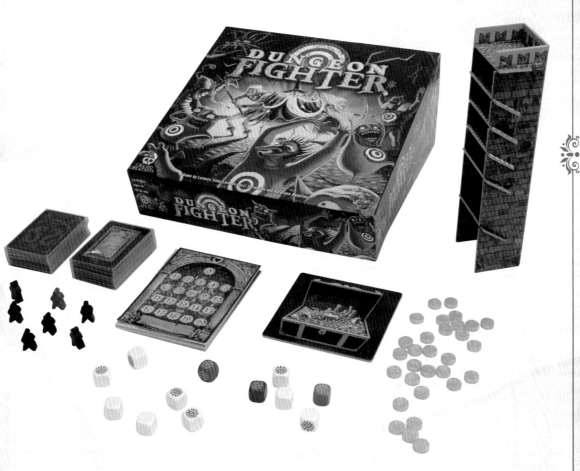

遊戲規則

遊戲過程中，玩家會扮演不同職業的勇者，將要前往地城冒險，每次關卡地圖的樣貌都會有所不同，唯一能確定的就是，在最深處將會有一個強大的魔王等著勇者們前往挑戰，玩家們要順利的打贏魔王才算是過關！

在地城中的冒險路線是玩家自行決定的，上面可能會有些寶箱或看似美好的事件，但無可避免的玩家們一定會遇到的就是——很多怪物，每個房間都藏有怪物需要玩家去解決，而戰鬥的方法也非常簡單，玩家按照行動順序投擲一個不同顏色的骰子，固定的骰子共有三種顏色各一顆，只要能順利的投擲到桌面上的標靶（有點像射飛鏢）就可以產生對應數字的傷害。

看似簡單的投擲卻隱藏著不簡單的效果，遊戲中的標靶可不是規規矩矩的圓形，中間一些挖空的洞就是陷阱所在，想要擲到最中心傷害最大的部分還得要靠一點技術與運氣才能成功。如果順利丟中鏢靶而且骰子呈現技能圖案，玩家就可以使用各職業的特殊技能！不同顏色的骰子會對應不同能力，因此在進攻前與就要和隊友溝通好。此外，各種顏色骰子的分配也是很重要的，要是骰子不夠時，玩家就得扣血才能把骰子贖回來。

除了怪物以外，地城中也有一些補給點，這少量的補給點是玩家能獲得喘息並且增強裝備的地方，玩家要蒐集到足夠的金錢才能購買對應的裝備和道具，甚至是請牧師補血也是在補給點能夠做的事情，事不宜遲，開始冒險吧！祝各位勇者們旅途順利！

遊戲狀態

這遊戲其實是個考驗手感準度的遊戲，大家趕快開始熱身吧！

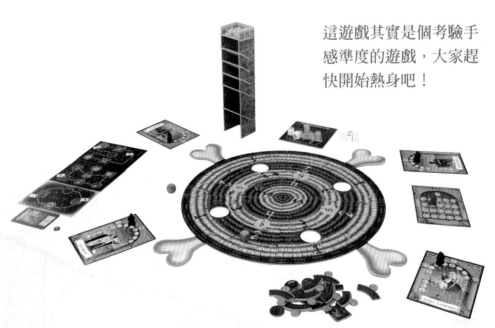

優 缺 評 析

《地城鬥士》中的職業、道具卡片上面充斥著各式各樣的惡搞元素，有小短句、惡搞的角色名稱……等等，幾乎是極盡惡搞之能事，第一次看到的時候會讓玩家有一種小小的惡趣味，之後在遊戲的過程中，透過一些特殊的裝備與怪物的能力搭配，讓玩家必須使用各種不同的姿勢進行擲骰，這時候就會覺得相當的有趣，擲骰的難度也會大幅提高。

擲骰方式千奇百怪，有些難度真的太高了，能不能順利打倒怪物，真的要靠運氣，投擲方式其實並沒有辦法規定一個非常標準制式的方法，因此每一場遊戲都是玩家說了算，有時候一直無法成功對怪物造成傷害，對於遊戲體驗是個相當程度的負面感覺，而且也不利於後面的遊戲進行，容易造成惡性循環。

總 評

《地城鬥士》是合作過關的遊戲，遊戲中並不需要排擠、攻擊其他玩家，因此是個闔家歡樂的遊戲，加上過程中各種搞怪的動作，肯定讓整場遊戲笑料滿滿，逢年過節是個拿出來與家人一起歡樂的好遊戲，想要製造歡樂，《地城鬥士》絕對是能夠炒熱氣氛的好幫手。

跟一般的桌遊不太一樣，
地城鬥士是個不折不扣的
歡樂「丟」骰遊戲。

遊戲性
5
4
3
2
1
0
主題情境
美術圖像
配件品質
耐玩度

紅龍酒店

大夥兒一起喝酒，你可別先醉了！

★版本／英 ★難易度 1.7

The Red Dragon Inn

■ 人　數：2～4 人　　■ 時　間：45 分鐘

■ 年　齡：13 歲以上　■ 難易度：★☆☆☆☆

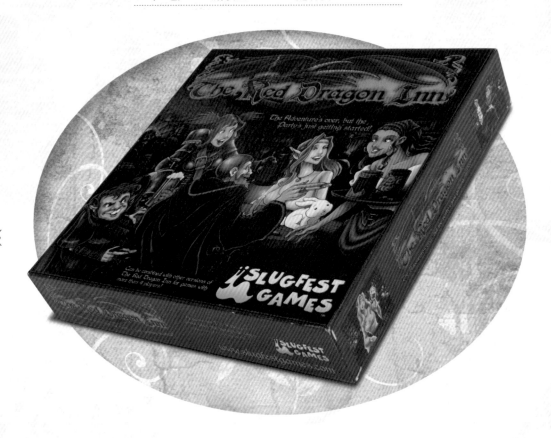

簡　介　在結束了艱困的冒險旅途後，你與一群朋友歡慶快樂時光，一定要走進紅龍酒店大喝特喝這裡的美酒，這是所有冒險者們必做的事，不過可得小心了，這些朋友可是各懷鬼胎在打量你的錢，或是想灌醉你，看你狼狽地被踢出酒店的樣子拿來取樂呢！

配　件

玩家圖板	4 張	啤酒卡	30 張	
玻璃指示物	8 個	功能卡（分為四種角色，每種 40 張）— 160 張		
錢幣指示物	50 枚			

遊戲全配件一覽

簡單的小配件，卻能
夠營造出超歡樂的遊
戲體驗！

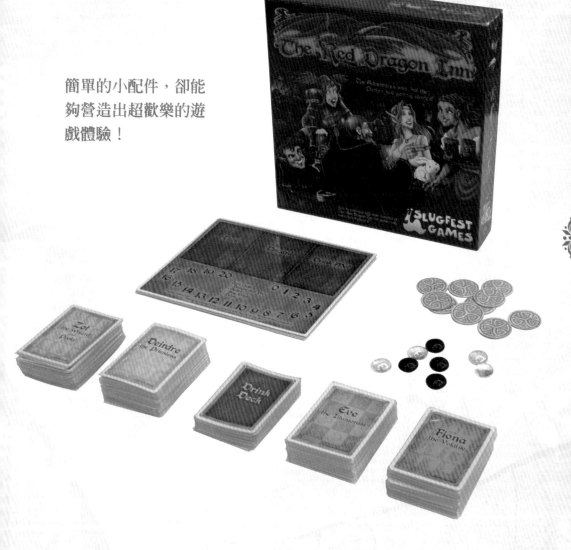

遊戲規則

遊戲中，玩家會身兼不同的職業，每個人都有一套組好的職業功能卡，玩家要想辦法透過這些功能卡，賺取別人手中的錢幣，或是想辦法灌醉其他人，當你成為最後一位留在酒店中的玩家就獲勝了！

每位玩家除了有一套功能卡外，還會攜帶 10 枚金幣進入酒店，因為在酒店中不僅要花錢買酒，還可能會小賭怡情，賭局中的輸贏就看個人本事啦！除了輸錢外玩家還會

被灌酒，當有人請喝酒的時候一定得喝下去，不過，如果體力不支又喝太多可能就會因此醉倒。

掌握好各職業特性是遊戲獲勝的關鍵所在，像是法師會施展一些魔法，千萬別小看可愛的寵物兔子，牠可是會咬你。而牧師則是會幫你補血，正大光明的收取一些費用。另外，千萬別跟盜賊賭博，不然可能會輸得精光！

遊戲狀態

注意，千萬不要比對手先喝掛了！

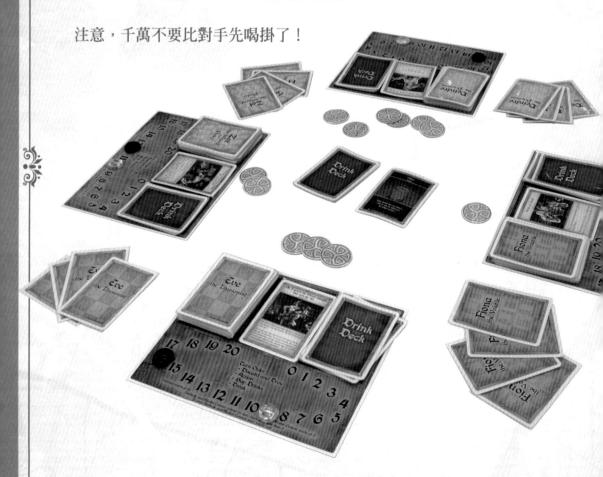

《紅龍酒店》每個職業的功能卡設計上都相當有各種職業特色，而且在功能牌上面提供了對話的情境，能讓玩家在遊戲過程中充滿了帶入感，在遊戲的過程中如果能加入這些對話的話，會比單純使用卡牌的功能來得歡樂，但對於不擅長對話的玩家來說可能就會單調許多。

另外一個問題是，當有任何玩家錢輸光或是醉昏了就算出局，出局者將無法繼續進行遊戲，導致先離場的玩家必須等待一段時間，這點是因為《紅龍酒店》設計原理而產生無法解決的問題，還好《紅龍酒店》的遊戲時間不會太長，通常有人出局後，剩下的人也是差不多要決出勝負的時候了。

《紅龍酒店》需要玩家透過對話來產生帶入感，才能感受到遊戲的歡樂氣氛，在玩家的選擇上需要注意，單純享受策略感會覺得遊戲過程很悶，因此如果是比較熟的朋友一起玩的話，互相耍嘴砲攻擊起來會特別有樂趣！

妥善的發揮角色的特性，想辦法成為最後還清醒的那個人！

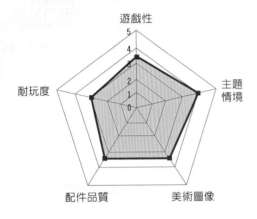

- 遊戲性
- 主題情境
- 美術圖像
- 配件品質
- 耐玩度

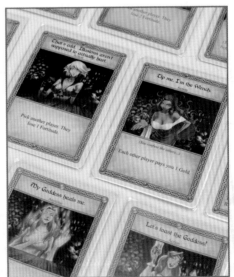

新手入門推薦

41

妖精奇譚

輪流選牌來建立自己的冒險隊！

★版本／英 ★難易度 1.7

Fairy Tale

- ■ 人　數：2～5人
- ■ 時　間：30分鐘
- ■ 年　齡：10歲以上
- ■ 難易度：★☆☆☆☆

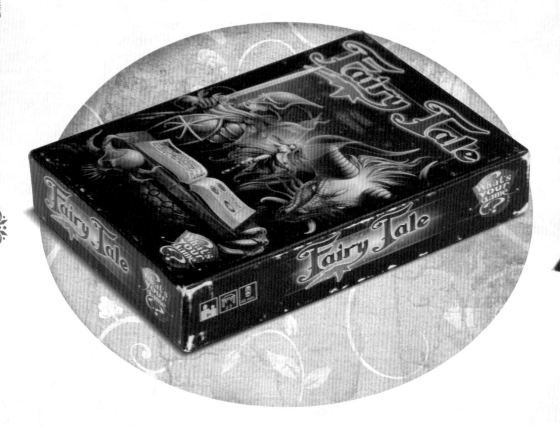

簡 介　在奇幻類的作品中，常常會出現人類、精靈、飛龍和惡魔這些不同的種族。《妖精奇譚》這款遊戲裡面出現的四大種族——龍族、人類、妖精與惡魔，都是相當正統的奇幻題材元素。遊戲僅僅使用 100 張卡片，卻有多變的玩法，加上唯美精細的畫風，是一套值得多玩幾次的策略小品。

配　件

角色卡片	84 張	傳奇角色卡片	16 張

遊　戲　全　配　件　一　覽

利用卡片能力組合，
建構出獲勝的方程式！

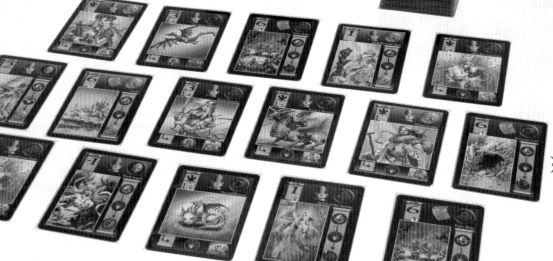

遊　戲　規　則

在遊戲過程中，玩家試著邀請角色加入自己的隊伍，透過他們的能力組合來取得分數，分數最高的玩家贏得勝利。

遊戲的運作建立在「卡片輪抽」上面，這是一種挑選卡片的機制，每回合開始發給每位玩家 5 張卡片，從中選擇 1 張留下，其餘的 4 張卡片傳遞給隔壁的玩家，下一個人再從收到的卡片中選擇 1 張留下，以此類推。重複多次後，每個人手中應持有 5 張「挑選過」的卡片，這種方式被稱作「輪抽」。

當輪抽結束後，重頭戲才開始。此時每位玩家要從手牌中挑選 3 張角色卡打在自己

面前，接著結算該角色卡片上的「特殊能力」。特殊能力的變化相當多樣，例如：打出3隻小龍讓牠們一起變得巨大，打出很多張吟遊詩人來強化劍士的攻擊力……等等，透過這些卡片的交互組合來創造出得分的方程式，就是這款遊戲的最大樂趣！

◆◆ 遊 戲 狀 態 ◆◆

你知道這樣子的完美隊伍可以得到幾分嗎？

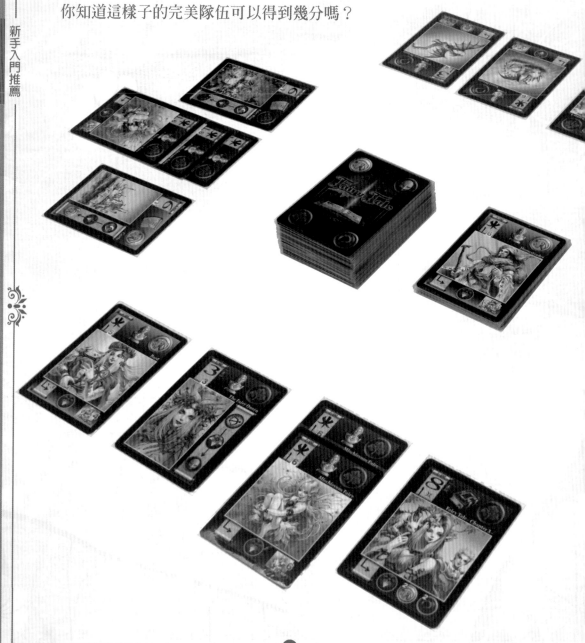

　　卡片輪抽機制的優點是有非常強烈的互動性。由於每張卡片的張數不同，因此要常觀察檯面上的角色，以及盤算對手的角色，到底要專心發展自己的飛龍大軍，還是要拿下對手的吟遊詩人，避免他的劍士變得太過強大等，都考驗玩家的觀察力與判斷力。

　　由於卡片能力如何搭配是遊戲重點，因此這款遊戲貼心地設計了新手模式：只要挑出龍族、人類和妖精這三種陣營，它們有接近 80％ 的卡片能力是雷同的，初學者便可以快速地找出合適的得分路線！對於有經驗的老手，則加入惡魔陣營（干擾和破壞其他玩家）以及遊戲精心設計的傳奇角色（具備獨一無二的計分方式）和升級變化難度吧！

感覺容易卻不簡單的卡牌能力搭配！

　　這款遊戲的原版來自日本，之後更發行了多國語言版本，在美術設計上也出現了相當多不同的版本，不論是華麗的日系奇幻風格，或是寫實的美式奇幻風格，共通點都是擁有非常漂亮的美術插圖，大大提高了收藏價值，搭配親民的價格和低門檻的玩法，相當適合初次接觸卡片類桌遊的玩家，是一款輕快又簡單的串場遊戲。

遊戲性

主題情境

耐玩度

配件品質　　美術圖像

屠龍矮人

到底是矮人還是龍可以笑到最後？

★版本 / 繁中 ★難易度 1.8

Drako

■ 人　數：2人	■ 時　間：30分鐘
■ 年　齡：8歲以上	■ 難易度：★☆☆☆☆

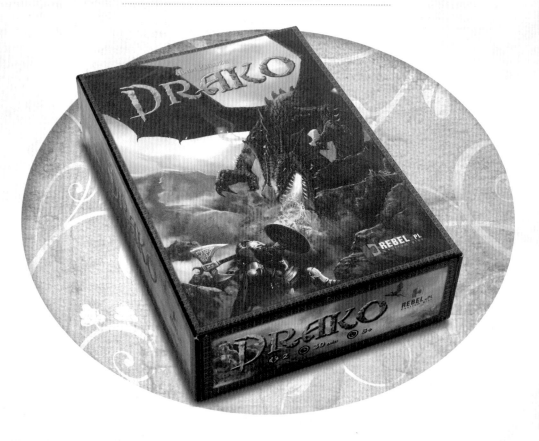

簡　介　你想體驗當火龍的快感，還是想成為屠龍的勇士呢？在《屠龍矮人》中，一位玩家要扮演進行屠龍的矮人冒險隊，為了榮耀將要前往屠殺火龍，另一位則是扮演火龍要從矮人們的圍攻中存活下來，如果可能的話還能夠擊殺矮人們以期減輕壓力，遊戲只能兩人進行，兩方需要在一個圖板所劃出的範圍內進行決鬥。

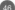

圖板	1 張	角色模型（1 個巨龍與 3 個矮人）	4 個
玩家卡（巨龍與矮人各 38 張）	76 張	指示物（25 個傷害、1 個捕網、1 個狂暴）	27 個
玩家面板（巨龍面板與矮人面板）	2 張		

◆◆◆ 遊 戲 全 配 件 一 覽 ◆◆◆

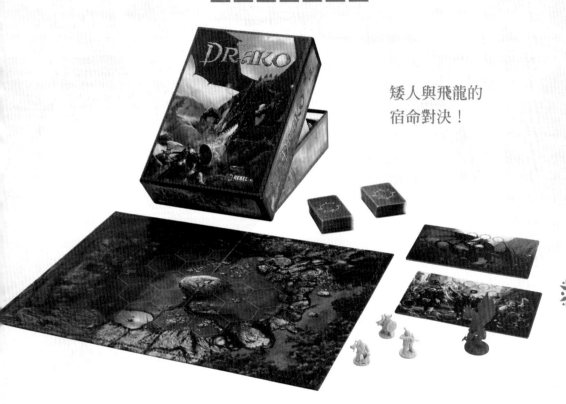

矮人與飛龍的
宿命對決！

◆◆◆ 遊 戲 規 則 ◆◆◆

　　在遊戲過程中，矮人方會操控三名具有不同能力的矮人，希望在有限的時間內成功擊殺火龍，而火龍方則是希望在矮人瘋狂的進攻中能存活下來，牠只能在有限的範圍內進行閃躲逃脫或也可以嘗試攻擊矮人們，只要在時間內沒有被殺死就是勝利。

　　遊戲開始，決定好要扮演的角色後，玩家會拿取不同的模型與牌組，雙方的牌組是不共用的，且內容也不盡相同，接下來把角色模型放到圖板上就可以開打啦！《屠龍矮人》在每回合遊戲中，雙方都是透過使用手中的卡片來進行各種不同動作，每張牌上面都有不同的動作像是可以移動、進行攻擊或是使用特殊能力，矮人有網子可以將火龍困

住，而火龍方可以進行噴火來大量傷害矮人們……等等。

矮人方的三位矮人有各自的血量計算，被擊殺的話，對應的矮人就會退場，這可能會使矮人方陷入困境，相反的火龍也有不同的弱點部位，像翅膀對應飛行能力，龍嘴可以噴火，要是被打傷就再也無法使用這些能力了。

✦✦✦ 遊 戲 狀 態 ✦✦✦

到底是矮人還是飛龍，能夠得到最後的勝利呢？

精緻的矮人與飛龍模型。

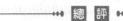

優 缺 評 析

玩家在每回合中只有兩個行動點可以使用，節奏相當快速，因此必須好好的考慮到底在當下該採取的策略是什麼，透過手中的牌與場上敵我位置來做最聰明的判斷，矮人可以嘗試使用不同的矮人進行牽制與進攻，而火龍則是可以從逃跑與進攻之間取捨，在策略的運用上有一定的自由度。

《屠龍矮人》在美術的設計上做得相當不錯，不管是圖板的風格與牌面的設計都相當漂亮且深深具有奇幻的元素，精緻的模型令人眼睛一亮，讓玩家不僅僅只是扮演一個矮人或是火龍，在操縱的時候還特別有感覺呢！

總 評

《屠龍矮人》是一款快節奏的小品對戰遊戲，但由於人數的限制，比較適合當作前菜的遊戲選項，在相對需要較長時間的遊戲前可以先玩一場《屠龍矮人》作個鋪陳，或是做為情侶間的激烈撕殺也是相當有看頭，此遊戲配件質感相當高，體驗感相對的提升許多。

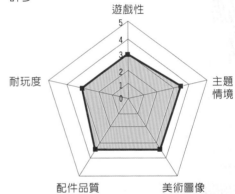

矮人牌組

★割喉冒險隊★遠古印記★席迪特戰記
★藍月城★國王堡★圓桌武士

多人同樂

割喉冒險隊

你以為巫師間的賭局都是正大光明的嗎？

★版本／英 ★難易度2.1

Cut Throat

■ 人　數：3～6人	■ 時　間：90分鐘
■ 年　齡：12歲以上	■ 難易度：★★★☆☆

簡 介　一伙人決定結伴出發冒險，在遇上強大的 BOSS 時，每個人都將使出渾身解數，招式盡出共同對抗敵人嗎？在《割喉冒險隊》裡這種事情可是不會上演的！因為只有給予 BOSS 最後一擊的玩家才能獨得所有獎賞，因此彼此可得小心來自背後的攻擊才是！

配 件

怪物圖板	1 張	順位卡	6 張
玻璃指示物	7 個	角色圖板	6 張
角色圖板	6 張	分數指示物	15 個
遭遇卡	22 張	梅杜莎指示物	1 個
一般卡	94 張	衍生物指示物	27 個

遊戲全配件一覽

各路英雄好漢,你準備好了嗎?

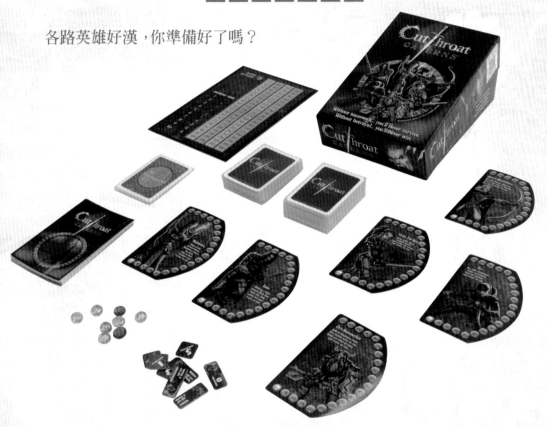

遊 戲 規 則

　　遊戲中,玩家們會扮演不同的冒險者,一起對抗連續出現的怪物,但是只有給予怪物 " 最後一擊 " 的冒險者可以獨得獎勵,因此玩家得私底下各顯神通爭搶最後一擊的機會,不過要是大家互相扯後腿太嚴重,冒險隊可能會在半路就滅團喔!

　　遊戲一開始,會設置好九張不同的怪物,代表團隊得經過這些考驗才能真正勝

利，每張怪物都有不同的能力，但要面對怪物時才會知道。玩家這邊則是固定擁有 100 點生命，沒有特殊的能力，每位玩家都是平等的。由於玩家得要擊殺所有怪物，因此如果玩家之間互鬥太兇的話，很有可能大家都無法活著回家。

在冒險的途中會隨機抽取公用的卡片，卡片中有各種數值的攻擊卡、功能卡與數量稀少的各種輔助道具，要注意的是，所有卡片都會重洗，只有道具卡使用完後就永遠消失了（移出遊戲）！另外在進攻怪物時，玩家會有攻擊順位差別是遊戲的特色之一，預測自己的順位是否能成功搶到最後一擊是思考的重點，而怪物的各種攻擊手段也需要考慮，有些怪物會攻擊造成傷害最多的玩家，有些怪物是固定攻擊順位，這都是玩家該如何行動的重要參考指標。

遊 戲 狀 態

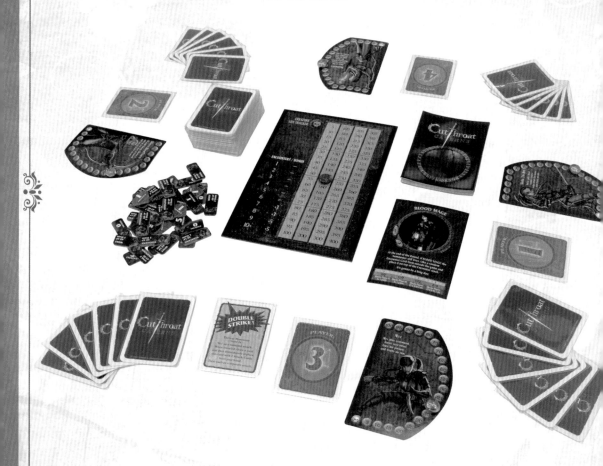

寶物當前，當心隊友！

《割喉冒險隊》在怪物的設計上都相當有特色，甚至有幾張玩法特殊的怪物存在，例如要改玩對對樂而非單純的進行攻擊，最後一擊才能獨得獎勵的玩法是遊戲的主軸，使得玩家在過程中得綜合各種條件，例如攻擊順位、怪物血量……等等，來決定要使用的策略。

但是如此一來，玩家在每次攻擊時都有可能出工不出力，甚至有可能陷害其他玩家，因此容易造成遊戲的節奏緩慢，整體遊戲的時間拖長，有時候會覺得後期已經開始無趣了，建議玩家可以在尚未開始遊戲時，先討論一下是否要減少怪物數量，會是一個不錯的辦法。

··◆ 總 評 ◆··

《割喉冒險隊》比較適合很熟的朋友們一起玩，在合作中帶有大量的互相陷害是遊戲最有樂趣的地方，每一次卡片翻出來都有開獎的驚喜感。另外，因為遊戲時間有點長，而且針對性稍高，喜歡角色扮演冒險類的玩家，《割喉冒險隊》這款遊戲接受度較高。

各種豐富有趣的怪物，你有信心能挑戰成功嗎？

遠古印記

末日即將來臨，你能拯救世界嗎？

★版本/繁中　★難易度 2.3

Elder Sign

■ 人　數：1～8人	■ 時　間：90分鐘
■ 年　齡：12歲以上	■ 難易度：★★☆☆☆

簡　介　《遠古印記》以知名的克蘇魯神話做為背景，考驗玩家們能否在末日來臨前，解決各種神祕事件，並且拯救世界。遊戲中多達近二十位各具特異功能的角色，玩家們可以組合自己的冒險隊伍，來對抗多名具有強大超能力的遠古邪神們。你，準備好了嗎？

末日倒數輪盤	1 張	同伴卡	8 張	
特殊符號骰子（六綠，一黃，一紅）	8 顆	神話事件卡	32 張	
入口營地卡片	1 張	調查員標示物	16 個	
冒險事件卡	48 張	怪物指示物	22 個	
異世界事件卡	8 張	特殊怪物指示物	5 個	
調查員卡片	16 張	血量以及神智指示物	30 個	
遠古邪神資料卡	8 張	線索指示物	15 個	
一般道具卡片	12 張	末日指示物	12 個	
特殊道具卡片	12 張	遠古印記	17 個	
咒語卡	12 張			

多人同樂

遊戲全配件一覽

解決各式各樣的神祕事件，想辦法封印邪神。

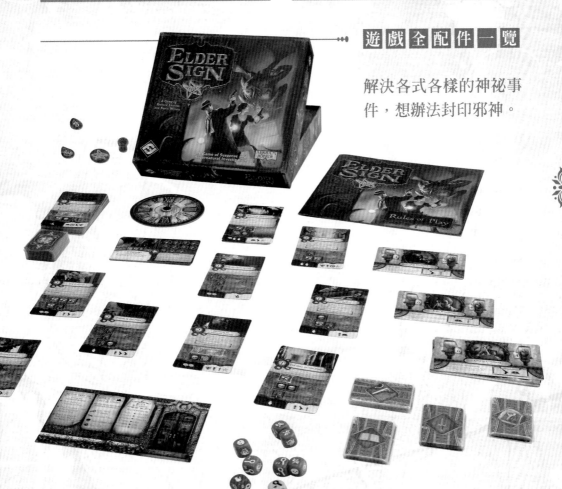

遠古印記是一款合作遊戲，所有玩家各自扮演一名調查員，想辦法在邪神甦醒之前將邪神封印。若是不小心讓邪神甦醒了，就必須要與強大的邪神一決死戰。夥伴們必須要想辦法互助合作，妥善利用各自的角色特性，才有辦法在時限內拯救世界！

每一個任務卡片上面，都會有解決該神祕事件所需要的符號，玩家們要利用遊戲所附的特殊骰子，骰出相對應的符號即可解決事件。聽起來很容易，但是實際玩起來卻挑戰性十足，因為有些符號相當難骰出來。如何利用角色的特性，道具卡以及咒語的威力，來讓我們快速的累積解開事件所需的符

號，是這款遊戲的重點。

而提到克蘇魯神話系列，就不得不聯想到那些各具特殊設定，以及強大能力的遠古邪神們，他們在遊戲中會不斷地利用自己的超能力來干擾玩家，配合獨特的神祕事件卡以及怪物們，玩家們要成功的拯救世界可不是那麼容易的事。

在遊戲的過程當中，玩家們可以盡情的享受遊戲事件裡面的故事劇情，雖然有時候會被事件以及邪神阻擾得相當辛苦，但是成功拯救世界後所得到的成就感也將更加甜美豐碩喔！

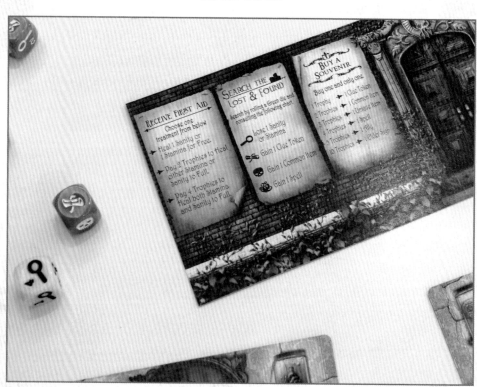

►►►◄ 優 缺 評 析 ►►►◄

遠古印記是將原本長達八、九個小時遊戲時間的《魔鎮驚魂》,透過獨特的骰子機制改良後,大幅降低遊戲時間與難度的作品。玩家們可以透過一個小時的遊戲時間,快速地進入克蘇魯神話的故事裡,與知名的調查員們一同拯救世界。此遊戲無論運氣成份,或是劇情帶入感,都設計得相當優秀。

不過,在合作遊戲當中,很容易會有老手玩家對新手玩家下指導棋的情況發生,雖然遊戲的勝負很重要,但若是因此讓新手玩家們無法好好的體驗遊戲樂趣,就比較可惜了。因此老手玩家們在帶領新手玩家時,可以先把勝負放在一邊,著重於讓玩家們體驗遊戲的劇情,會讓遊戲的體驗感更棒。

每位角色都有特殊的能力組成一支有全面能力的隊伍,是致勝的關鍵。

►►►◄ 總 評 ►►►◄

《遠古印記》本質上是一款合作的角色扮演遊戲,透過精簡的骰子機制,讓一款大規模的遊戲在短短一個小時的時間內,將精華呈現給玩家。玩家們除了與遠古邪神們對戰以外,可以多享受遊戲精緻的美術以及劇情,這可是角色扮演遊戲最讓人愛不釋手的地方喔。

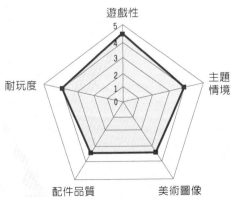

席迪特戰記

一邊看漂亮風景、一邊清掃來襲怪物，像郊遊一樣輕鬆愜意

★版本／繁中 ★難易度 2.7

Lords of Xidit

- ■ 人　數：3～5人
- ■ 時　間：90分鐘
- ■ 年　齡：10歲以上
- ■ 難易度：★★★☆☆

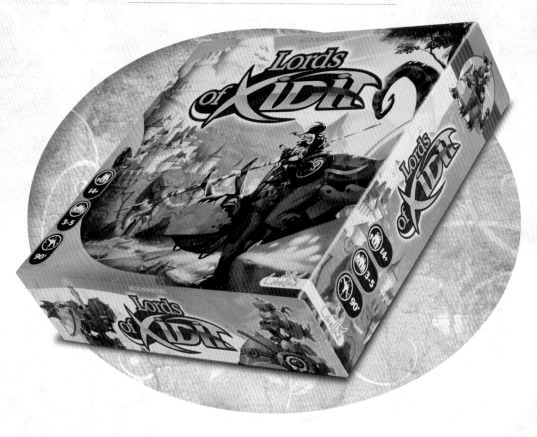

簡　介　《席迪特戰記》內的世界，因為被封印的魔王甦醒了，正遭受著前所未有的危機。魔王麾下的怪物們正襲擊著王國的各個區域，這時候是需要勇者們挺身而出拯救世界的時刻了！不過有人的地方就有江湖，就算是挺身對抗怪物，各個英雄團隊也需要互相比較戰績，其中勾心鬥角的地方就等各位英雄們親自體驗！

配　件

部隊微縮模型	70 個	計分指示物	18 個	
魔法塔微縮模型	75 個	空白地區指示物	2 個	
吟遊詩人指示物	100 個	榮耀板塊	3 個	
金幣指示物	60 個	曆法板塊	3 個	
城市板塊	39 個	木製年份指示物	1 個	
泰坦板塊	6 個	遊戲圖板	1 張	
決策面板	5 個	虛擬面板	1 張	
指令指示物	5 個	虛擬玩家	3 個	
聖騎士紙模與底座	5 個	堡壘	1 個	
擋板	5 個	起始玩家指示物	1 個	

遊戲全配件一覽

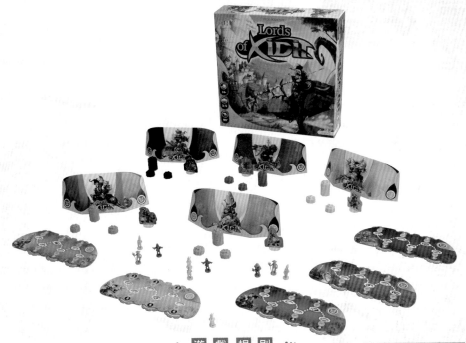

遊戲規則

在遊戲一開始，每位玩家會被分配到一份屬於自己顏色的各種配件，裡面包含了擋板、吟遊詩人指示物、魔法塔微縮模型與最重要的決策面板，玩家要在遊戲規定的 12 年（或是玩家可以使用曆法板塊改成只玩 9 年）中，盡可能的徵兵並且消滅怪物，以求遊戲結束時，在排名上贏過其他玩家。

《席迪特戰記》的行動核心是透過決策

面板來執行玩家的動作，每個回合中玩家都會事先安排好六個行動，然後將會依序執行，由於執行的途中沒辦法再更改，因此在規畫的時候要考慮一下其他玩家可能的動作，才能規畫出對你最有利的動作順序，要是你規畫的動作被其他玩家卡住而無法執行，可能會浪費一次的行動，甚至影響到後面的規劃！

在遊戲的板圖上，會有一些村莊能夠徵兵，而有些村莊受到怪物的攻擊，玩家要先到這些村莊徵到指定的部隊種類以及數量，才能夠消滅那些怪物，而消滅不同的怪物能夠獲得的獎賞也不同，消滅怪物的玩家可以指定拿取哪部分的獎賞。除了一般怪物之外，還有神祕且強大的泰坦正等待著甦醒，泰坦們只要聚集夠多的部隊就能夠將它殺死，殺死的獎勵也會比一般怪物更優渥。

最後遊戲的重點就是結束時的評選了，評選會依據遊戲過程中玩家所蓋的法師塔、獲得的金幣與吟遊詩人的分數做三階段的評比，每場遊戲在遊戲開始時都會先決定評選的順序，玩家在每個項目中只要不是最後一名即可，因為最後一名的玩家會被淘汰，其他的玩家會進入下一階段進行排名，以此方式最後決定出一位勝利者！

遊戲狀態

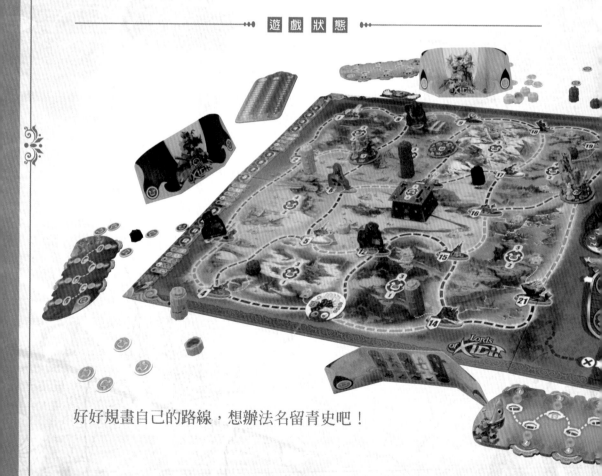

好好規畫自己的路線，想辦法名留青史吧！

《席迪特戰記》與《四季物語》相同作者，當然也承襲了《四季物語》精美的美術風格與世界觀，兩套遊戲相輔相成，讓人對於這整個遊戲世界有更深刻的體驗，另外《席迪特戰記》裡還包括了大量的微縮模型，各兵種分成各種顏色，還有每位玩家的法師塔都製作得相當精美，真的能感受到滿滿的誠意。

至於《席迪特戰記》美中不足的地方在於最後的比較機制，三項目比分的機制是非常不直觀的，尤其是整場遊戲時間相當長，幾乎不可能用記憶力來記下各玩家的分數，

因此你只能盡可能的提升每一種類的排名，卻不能直接的看出你與其他玩家的差異。以策略性較高的遊戲來說，這樣的做法是比較少見的。

精美的圖板、配上精緻的配件，相當賞心悅目。

總 評

《席迪特戰記》使用了漂亮的畫風與精美的模型吸引玩家來玩這款遊戲，而遊戲中足夠的決策感也讓玩家能夠更深入體驗與怪物戰鬥，以及與其他玩家競爭的過程，其中包含了一點猜測對手心理的因素存在，也提升了一些過程中爾虞我詐的部分，尤其是最後的結果公開排名比較的時候，各種令人跌破眼鏡的結果正是遊戲的高潮所在。

多人同樂

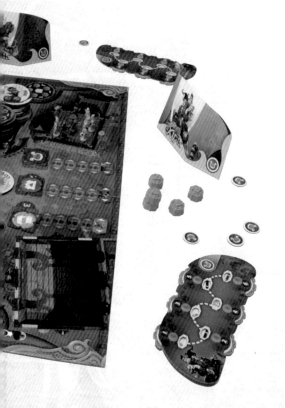

藍月城

重建城市的辛勞你知道嗎？

★版本／英　★難易度 2.3

Blue Moon City

- ■ 人　數：2～4人
- ■ 時　間：60分鐘
- ■ 年　齡：10歲以上
- ■ 難易度：★★☆☆☆

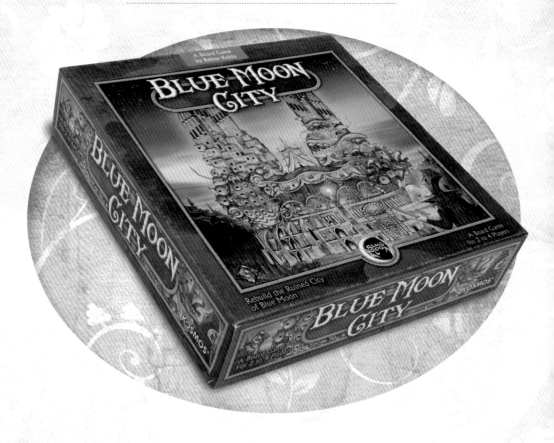

簡　介　《藍月城》的故事背景是以同一位設計師的另外一款雙人對戰作品《藍月》為基礎，玩家們將要負責重建被摧毀的城市。《藍月城》整座城市被摧毀到只剩下中間供奉用的方尖碑了，但還好設計圖都已經規劃完成，玩家只要負責出資源就可以順利將城市再度建立起來，大家一起來為了復興藍月城盡一份心力吧！

◆◆◆ 配 件 ◆◆◆

建築物板塊	21 個	水晶指示物	40 片
方尖碑板塊	1 個	1 水晶	12 片
卡片	80 張	3 水晶	28 片
木頭玩家棋子	4 個	黃金龍鱗	15 片
木頭玩家指示物（每個顏色10個）	40 個	龍模型	3 個

◆◆ 遊 戲 全 配 件 一 覽 ◆◆

老字號經典遊戲，以當時來說
是相當豪華的配件。

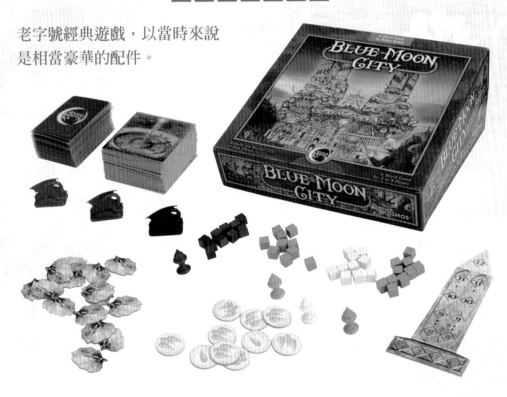

◆◆◆ 遊 戲 規 則 ◆◆◆

在遊戲過程中，玩家可以透過移動與支
付不同種類的資源卡來幫助興建建築，建築
完成後主要會獲得水晶的獎勵，透過貢獻水
晶以取得在方尖碑的貢獻度，是遊戲獲勝的
方式。

每一場遊戲建築的設計圖都會以隨機方
式拼成指定圖形，玩家都是由中間的方尖碑
開始移動，而要貢獻水晶得回到中間才能進
行，由於建築資源的提供是先搶先贏，因此
玩家可以透過手牌與場面的建築物分配，計

算最佳的移動方式。

　　除了完成後會固定獲得的獎勵外，玩家也可以透過卡片的功能來取得額外的好處，例如可以透過卡片將龍召喚進場，當玩家在有龍的地方捐獻資源會受到龍神眷顧，因此可以獲得黃金龍鱗，黃金龍鱗如果分發完畢時，會依據收集的數量轉化成水晶，這是另外一種收集水晶的好方式。

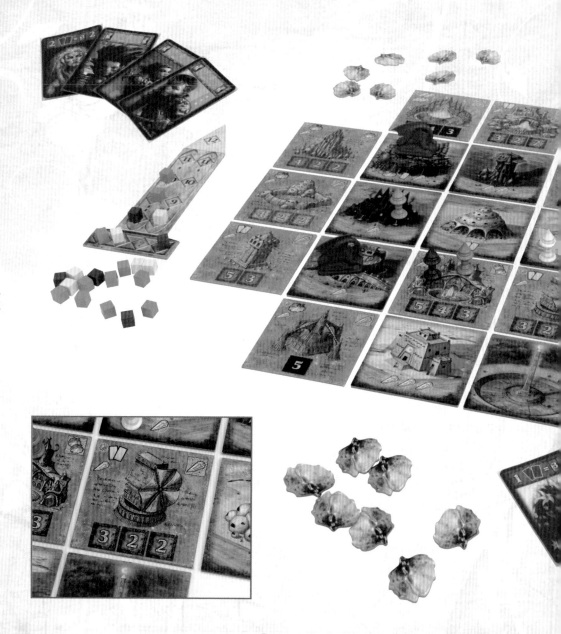

多人同樂

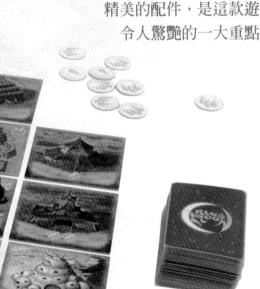

精美的配件，是這款遊戲
令人驚艷的一大重點。

›‹‹‹ 優 缺 評 析 ›››‹

《藍月城》在動作的設計上其實相當簡
單，核心概念也很直觀，單純的收集水晶並
拿去貢獻，但是在這個單純的架構下卻提供
不同種類的收集方式，例如可以直接去搶奪
水晶，或是收集黃金龍鱗後轉換成水晶，不
同的策略讓玩家需要思考一下如何搭配才能
得到最大的效益。

不過由於使用資源是採用抽取的方式，
因此有可能會造成想要的資源卻拿不到的情
況，建議在遊戲中可以透過一些能力，例
如：萬用資源或是資源轉換的效果來補足，
又或是說可以透過多棄牌來快速過濾，但是
結果如何還是得看玩家的運氣！

›‹‹‹ 總 評 ›››‹

《藍月城》是一款輕鬆簡單的策略小
品，適合家人一起遊玩或是當做朋友聚會
時的開胃菜遊戲，在時間與難度上都非常適
合，遊戲的配件質感也相當高，因此體驗感
相對提升，大大增加玩家對於桌遊的興趣。

想辦法重建廢墟，重拾藍月城的往日榮光。

國王堡

用骰子來蒐集資源吧！

★版本／英　★難易度 2.4

Kingsburg

- ■ 人　數：2～5 人
- ■ 時　間：90 分鐘
- ■ 年　齡：13 歲以上
- ■ 難易度：★★★☆☆

多人同樂

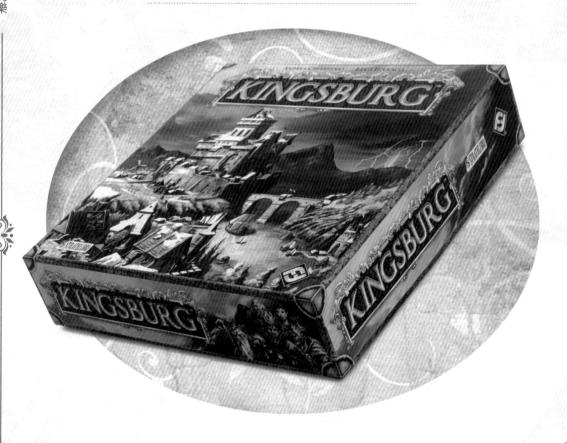

簡 介　跟著《國王堡》的腳步回到中古世紀，體驗當一名領主到底會遇到什麼麻煩事？
除了拿取各種物資來建設外，還要應付每一年來襲的怪物進攻可是相當忙碌，而
時間卻又如此吃緊，到底要怎麼安排行動，就是讓玩家們傷腦筋的地方啦！

遊戲圖板	1 片	木頭	20 個
地區圖板	5 片	石頭	15 個
六面骰	21 個	建築指示物（五種顏色各 17 個）	85 個
白色	6 個	+2 指示物	20 個
其他五種顏色各	3 個	怪物卡	25 張
木製圓形指示物（五種顏色各 3 個）	15 個	國王特使標記	1 個
資源方塊	60 個	季節標記	1 個
黃金	25 個	年度標記	1 個

遊戲全配件一覽

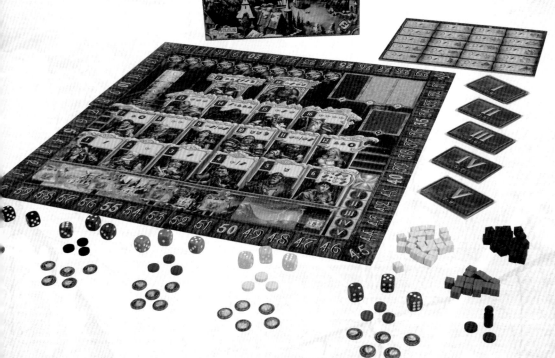

經典奇幻主題
策略遊戲。

遊戲中,玩家使用骰子來區分能拿到什麼資源,骰子點數越大能獲得的東西就越好,因此怎麼分配骰子是很重要的!

玩家要能在遊戲中安然渡過五個年頭,每年冬季都會有怪物來進攻,要是防守失利可能會損失一些東西,因此玩家得要在前三季好好的建設與防禦,才會讓領地越來越豐沛。

玩家在每個季節中擲出骰子,骰子點數可以分配到圖板上來獲取不同的資源,玩家可以將多個骰子的點數組合,還可以透過一些建築的特殊效果來增減數值。由於資源不能重複領取,所有格子是先占先贏,玩家可以參考其他對手所骰出來的數值,來搭配自己所占領的格子,就能達到卡住別人又領到資源的優勢局面。

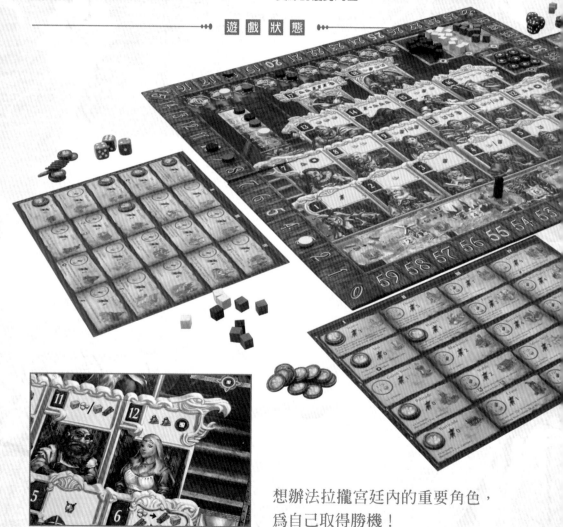

想辦法拉攏宮廷內的重要角色,
為自己取得勝機!

多人同樂

優缺評析

擲骰子相當容易營造歡樂的氣氛，因為骰子的機率性，使得玩家並不能完全預期遊戲進展，骰子點數過大或過小總會引發一定程度的歡樂，但由於《國王堡》是策略類的遊戲，因此需要一些弱勢補償的機制，以免落後的玩家永遠追不上，所以會有一些可以增加骰子、調整點數與獲得特權……等

等的補償。

除此之外，建築的部分也相當重要，圖板上每一橫排的建築物功能性都不一樣，提供的分數也不一樣，基本上越往右等級越高效果也越好，遊戲時當然得從最左邊的基礎建築開始蓋起，而因為資源有限，玩家幾乎不可能蓋滿全部建築，因此挑選最適合你的建築物是很重要的得分策略選擇之一，看是選擇強化攻擊力、或是獲得調整骰子數值的token……等等，這邊給玩家一個小建議，最右邊的四級建築物除了效果好之外，提供的分數也多，玩家可以盡早建造出來享受好處。

除了蓋房子，面對定期來犯的魔物，也不要忘了擊退他們！

總評

《國王堡》是一款運氣成分較高的策略遊戲，因此建議玩家放輕鬆面對，有時候運氣差還是得要坦然面對現實的！而在人數的控制上，人數越多互相牽制的程度也就越大，反之玩家如果比較少，就會比較自由，蠻適合想要脫離輕度小品遊戲，往策略遊戲接觸的玩家遊玩。

遊戲性

5
4
3
2
1
0

主題情境

耐玩度

配件品質　　美術圖像



圓桌武士

化身為傳說中的亞瑟王抵擋黑暗勢力的進攻吧！

★版本／英　★難易度 2.6

Shadows Over Camelot

- ■ 人　數：3～7人
- ■ 時　間：60～80分鐘
- ■ 年　齡：10歲以上
- ■ 難易度：★★★☆☆

多人同樂

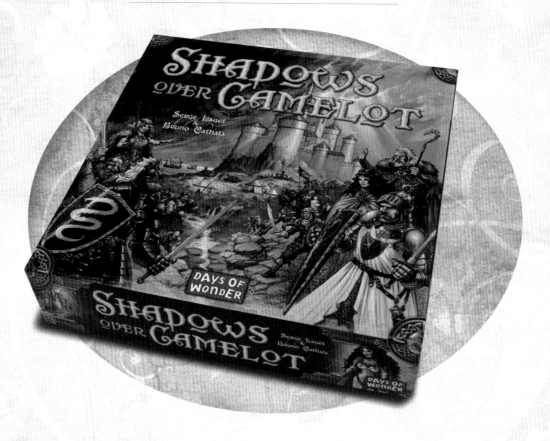

簡 介　亞瑟王傳奇的題材相信大家都聽說過，而其中除了耳熟能詳的亞瑟王本人與大法師梅林外，或許就屬《圓桌武士》最廣為人知了，圓桌武士也可以稱作圓桌騎士團，其實騎士這個稱呼比較符合傳說時期的背景，而今天要介紹的這款桌遊也是圍繞著騎士團與卡美洛城的故事，其英文原名也有人直譯為《卡美洛城的陰影》。

配件

主圖板	1 個	骰子（每名騎士 1 個）	7 個	
額外的雙面任務圖板	3 個	八面骰	1 個	
聖劍指示物	16 張	模型	30 個	
卡片	168 張	騎士	7 個	
白卡	84 張	聖物	3 個	
黑卡	76 張	攻城車	12 個	
綠卡	8 張	薩克森	4 個	
角色卡	7 張	皮克特勇士	4 個	

遊戲全配件一覽

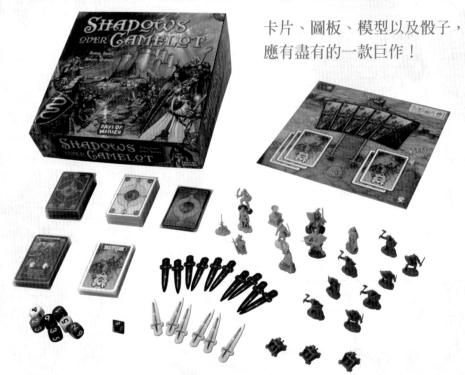

卡片、圖板、模型以及骰子，
應有盡有的一款巨作！

遊戲規則

　　這款遊戲主體是合作遊戲，可以採用全合作的模式，或是可以使用身分卡，其中可能有玩家會祕密地成為叛徒，暗中阻擾其他玩家使遊戲失敗。

　　不管是否使用身分卡，將圖板都擺好後，玩家可以選擇一名想要化身的圓桌武士來開始遊戲，而當然裡面也有靈魂人物—亞瑟王可以選擇。

玩家在遊戲中，會化身成各個傳說中的騎士團成員，擔任守護卡美洛城的任務。由於卡美洛城受到各種邪惡勢力的進攻，因此每位玩家都要身兼數職，不僅要抵擋攻城車的正面進攻，還要阻止來自海岸與森林不同勢力的偷襲，甚至出發尋找傳說中相當重要的聖杯與王者之劍來扭轉局勢。

在每回合中，玩家除了要扮演騎士之外，還要負責當 AI 來處理邪惡勢力的不同進攻方式，每位玩家在回合開始時會抽出一張黑色卡片來象徵邪惡勢力的計謀，之後才能正常的進行玩家行動，玩家可以移動到各種不同的任務地區，並打出手中的卡片來進行任務，如果任務成功的話會得到白色聖劍，反之，會使得黑色聖劍被放入圓桌上，這些任務的成敗有時候將大幅影響遊戲的結果。

◆◆◆ 遊 戲 狀 態 ◆◆◆

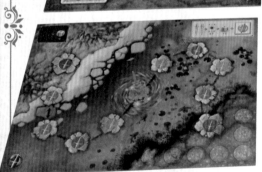

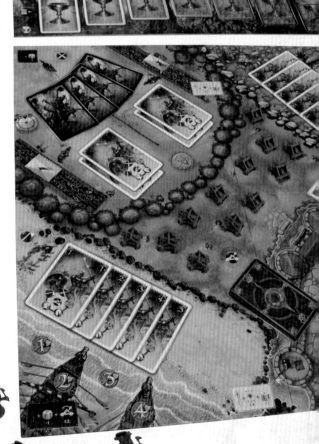

圓桌武士們能夠成功守護
王都，並且抓出叛徒嗎？

合作遊戲通常有幾個問題，其一就是會有一人控制全局，這個問題在《圓桌武士》並不能說沒有，但是由於有叛徒的存在，再加上一點得靠點運氣，因此控制的程度其實並不高。

另一個合作遊戲常見的問題，就是通常遊戲的任務難度都會設定很高，這點在這款遊戲中稍微有點明顯，因為玩家的行動其實非常緊縮，不僅要移動到對應區域，還需要

手中有白色卡片來抵擋邪惡方，有時候甚至叛徒根本不需要多加干擾，好人們就自動被遊戲設定的系統滅團了。

因此要怎麼抽牌、移動、抵抗，是玩家之間要討論的，一點點緊張感更容易激起玩家融入情境，由於每位騎士都有特殊能力可以使用，讓遊戲不那麼困難，所以千萬別忘了互相溝通，提醒大家各自的能力，並討論可行的方案，獲勝率也會提高。

《圓桌武士》在情境的帶入部分營造得不錯，由於困難度造成的緊張感也使得大家必須緊密合作，不過運氣上其實也很重要，所以即使沒有叛徒存

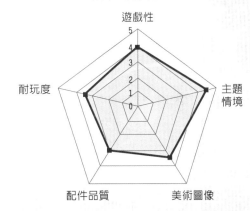

許多原作知名的事件都化爲任務，融入遊戲之中。

在也可能造成遊戲失敗，因此如果是初次遊玩可以先玩純合作模式，會帶給各位讀者比較好的遊戲體驗。

多人同樂

★魔戒·對決★召喚師戰爭★戰錘：入侵

雙人對戰

魔戒・對決

如果你能征服恐懼，那你也將戰勝死亡

★版本／繁中 ★難易度2.2

Lord Of The Rings · The Confrontation

- ■ 人　數：2人
- ■ 年　齡：12歲以上
- ■ 時　間：30分鐘
- ■ 難易度：★★★☆☆

簡　介　《魔戒・對決》是經典奇幻文學《魔戒》裡的正邪對抗，萃取其精華融入一場扣人心弦並且緊湊刺激的對抗中。不論是正邪雙方都有許多特別的英雄人物，透過獨特的英雄能力以及地形效果，玩家們可以擬訂自己的策略，想辦法克敵制勝。

配　件

遊戲圖板	1 張	索倫軍	9 張
雙面英雄角色板	18 張	特殊技能卡	8 張
遠征軍	9 張	遠征軍	4 張
索倫軍	9 張	索倫軍	4 張
戰鬥卡牌	18 張	說明書	1 本
遠征軍	9 張		

遊戲全配件一覽

最經典的正邪對決！

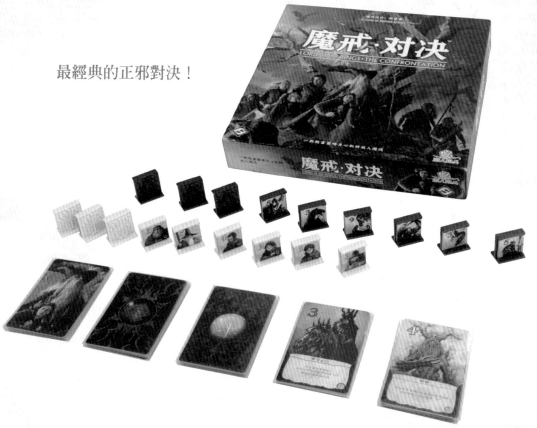

遊戲規則

　　遊戲一開始，玩家可以決定自己操縱的陣營，遠征軍只要能夠讓主角抵達魔多，將魔戒毀滅就贏了。索倫軍有兩個獲勝條件，第一個是佛羅多死亡，第二個是有三名索倫軍的棋子攻入夏爾，基本上相當貼近魔戒原著小說的劇情。

遊戲時輪到的玩家都必須要移動一個棋子，由於雙方不知道彼此的配置，所以在移動時都必須要互相試探，有時不按牌理出牌，反而可以發揮異想不到的效果。

當雙方玩家短兵相接時，將依照組合參戰角色的特殊能力與戰力，以及之後所出的戰術卡的能力與戰力，來決定戰鬥的勝負。雖然有許多角色會犧牲，但是為了戰勝，有時候必須顧全大局而犧牲小我。

《魔戒‧對決》這款遊戲最有趣的地方是，每位玩家可以在遊戲一開始時自由安排自己的陣型，這不但考驗玩家的創意，更讓玩家彼此互相鬥智，使這款遊戲令人百玩不厭，喜愛魔戒的朋友，更可以在對戰時感受到經典戰役的情境氛圍，絕對不要錯過喔！

●●●▶ 遊 戲 狀 態 ◀●●●

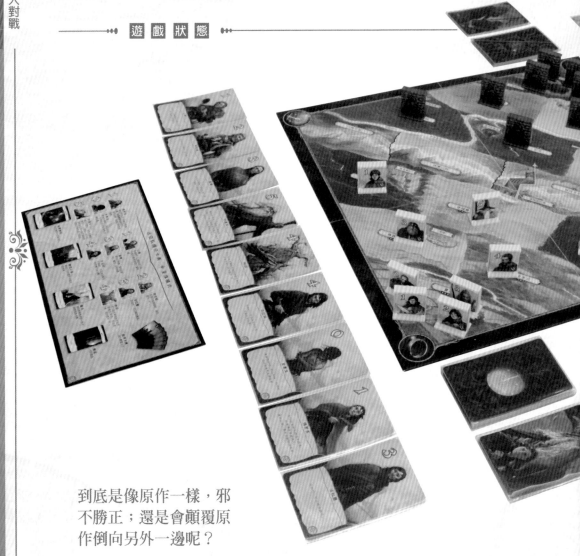

到底是像原作一樣，邪不勝正；還是會顛覆原作倒向另外一邊呢？

《魔戒‧對決》基本上是一款易學難精的遊戲，在玩了一兩局熟悉遊戲架構後，就可以開始發揮自己的創意，透過自創的陣型，想辦法出其不意地打敗對手。而且每個角色都有獨特的能力以及相剋的關係，讓這款遊戲具有相當強烈的情境帶入感。

然而整體來說，由於雙方的角色並不相同，彼此的策略也很難完全複製，雖然索倫軍戰力較強，不過遠征軍也可以依靠策略與地形來取勝。雙方陣營各有所長，雙方相對來說比較難以逆天的打法取勝。整個遊戲體驗更像是互相猜測對方的意圖，若是棋力相差太多，可能比較難得到樂趣。

《魔戒‧對決》是一款易學難精的對戰棋類遊戲，透過互相猜測對方的意圖，來想辦法獲勝。其鬥智的過程最引人入勝，配合上強大的情境帶入感，讓這款遊戲雖然推出超過十年，仍然十分受歡迎。經典就是經典，魔戒迷們請千萬不要錯過！

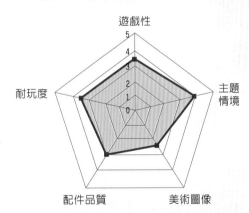

雙人對戰

各式各樣的英雄人物，等你來指揮！

召喚師戰爭

指揮部隊衝鋒陷陣，取下敵方將領的首級吧！

★版本/繁中 ★難易度2.5

Summon Wars

■ 人　數：2～4人	■ 時　間：30～60分鐘
■ 年　齡：8歲以上	■ 難易度：★★☆☆☆

簡　介　《召喚師戰爭》是一款內容相當豐富的系列作品，包含了數十個種族，玩家只要購買各種族的起始包與圖板就可以快速開始遊戲，享受刺激的兩人對戰。值得一提的是，召喚師戰爭有別於其他對戰卡片遊戲的地方在於，可以指揮部隊在戰場上來回奔走，除了卡片能力外，更有戰棋的樂趣！

遊　戲　全　配　件　一　覽

遊戲卡 ………………………………………… 35 張

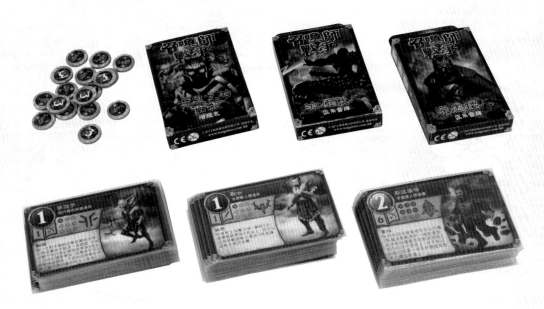

每個種族都有專屬的卡片。

遊　戲　規　則

遊戲中，玩家可以操縱許多不同部隊，例如基本兵、菁英部隊、首領或是輔助用的城牆……等等，這些部隊可以被召喚出來，並且在場地上移動與攻擊對手，或是協助防守己方的首領。遊戲的最終，誰先將對方的首領斬落馬下，就能取得勝利。

每個種族在戰鬥一開始，都有各自的起始部隊，玩家們可以擺好陣勢等待對方進攻，之後雙方輪流進行數回合戰，操縱部隊在場上移動或是攻擊，雙方在每回合可以操縱的部隊只有三名，因此得好好思考佈局。在遊戲中不管是召喚新的部隊或是打出事件卡，都需要使用魔力來驅動，至於魔力的來源？那當然就是殺死敵方的部隊，或是使用自己的手牌來填充了！

每個部隊除了召喚所花費的魔力不同，血量與特殊能力也截然不同，在戰鬥時要仔細研究對手的能力才能知己知彼、百戰百勝。除了部隊外，玩家還可以透過一些事件卡來影響戰局，無論是強化自身部隊或是偷取對方魔力。此外，各種族有許多是通用的事件，另外還有些是種族特色卡片，靈活運用才是致勝關鍵！

雙人對戰

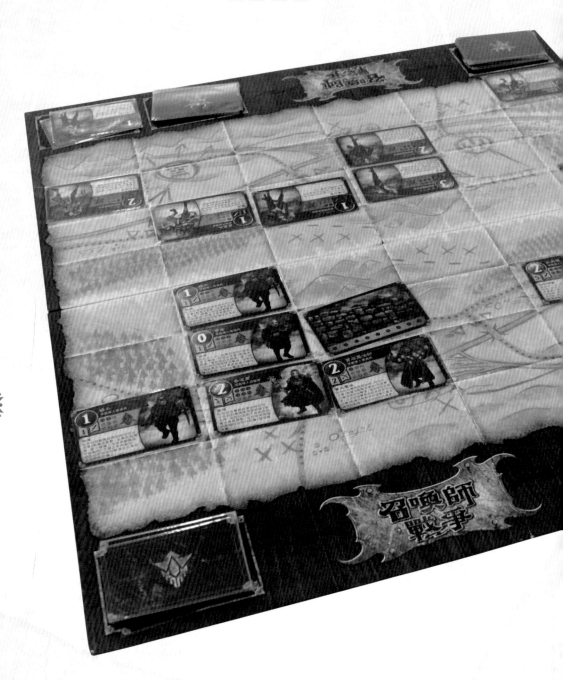

準備好來一場驚天動地的決戰了嗎？

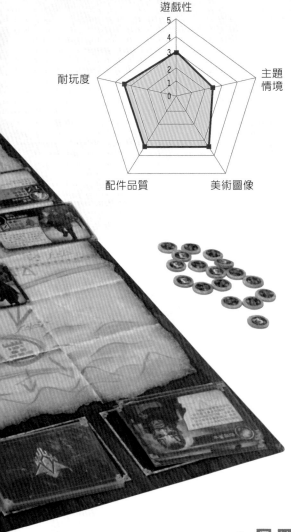

遊戲性

5
4
3
2
1
0

耐玩度

主題情境

配件品質

美術圖像

《召喚師戰爭》是一款快節奏的策略戰棋遊戲，一副牌組的卡片數量不多，戰場的大小在設計上恰到好處，容易引發相當激烈的短兵相接，並且可以快速分出勝負，之後透過策略成功地攻進對方陣營，就可以順利擊殺對方首領。由於每一局的遊戲時間不會太久，因此還可以再來一盤殺個你死我活！讓玩家們在短時間內就可以體驗到戰略遊戲的深度！

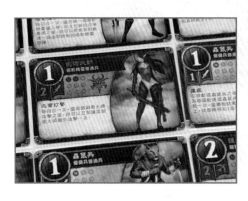

蒐集更多強力的士兵，
組成屬於自己的軍團！

《召喚師戰爭》以種族區分牌組，對於初次接觸的玩家來說，雖然事前要了解一下各部隊的特殊能力，不過遊戲過程中不需要接觸到新的卡片，而且各種族在事件的效果上共通性不低，因此相當好上手。而且在對戰的過程中，可以直接看到對方場上的基礎部隊，對於接下來的戰鬥走向也會有初步的認識。

即便如此，《召喚師戰爭》本質上還是一個標準的棋盤格策略遊戲，由於卡片上面的資訊量不少，還是需要玩家閱讀文字，另外再配上一張廣大的圖板做為戰場，遊戲所需的桌面空間可說是相當大，圖板一擺出來氣勢十足，相當佔桌子空間，因此，可能不像其他卡牌類的對戰遊戲可以隨身帶著走，除非能夠另外想辦法處理戰場的問題。

戰錘：入侵

入侵敵方領土，為了榮譽與財富！

★版本／繁中 ★難易度 2.7

Warhammer: Invasion

雙人對戰

- ■ 人　數：2人
- ■ 時　間：45分鐘
- ■ 年　齡：13歲以上
- ■ 難易度：★★★☆☆

簡　介　《戰錘：入侵》的背景是以電玩遊戲——戰錘為基礎，架構一個相當龐大且具有完整世界觀的桌遊，對於這類電玩改編的遊戲，體驗原作的還原度是一種享受。在《戰錘：入侵》中直接感受各種種族的特色，想辦法率領部隊成功入侵對方首都，燒毀各行政區，達到擊敗對手贏得遊戲的目的！

配　件

遊戲卡牌	220 張	傷害指示物	60 個
首都圖板	4 張	焚燒指示物	4 個
資源指示物	35 個		

遊戲全配件一覽

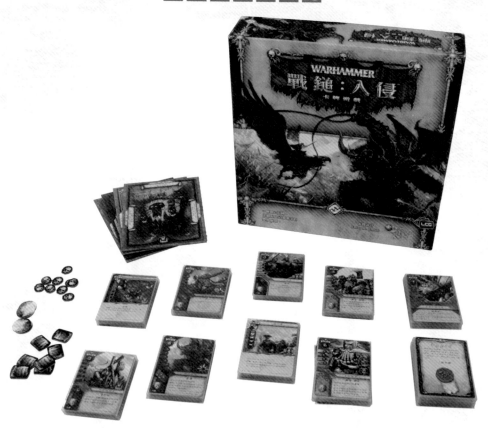

遊戲規則

　　遊戲一開始，每位玩家選擇一組種族的套牌，在初始版的時候有四套配好的種族套牌，而熟練的玩家可以在之後的版本中進行調整，組成一副屬於自己的種族套牌，在使用上會相對順手。

　　選好種族後，玩家將對應的首都圖板放在面前象徵自己的首都，每個首都有三個區域，對應不同的功能。「王國區」的功能就是獲取資源，資源就像是貨幣的概念，許多的卡牌與效果都需要使用資源，「任務區」讓玩家可以抽取手牌，而「戰鬥區」則是派遣部隊進攻對方的首都。

遊戲中如果部隊成功入侵對方，就可以對其首都進行破壞，若是碰上對方區域的駐防部隊，就可能會遭遇阻擋。同一個區域如果被破壞太多，達到 8 點的傷害程度就會陷入一片火海，這個地區會標記成被「焚燒」的狀況。贏得最後勝利的方式非常簡單，就是焚燒對方首都其中的兩個區域！

除了使用部隊進攻對方首都外，《戰錘：入侵》中也可以派部隊執行任務，完成任務都會有不錯的獎勵。另外，還有各種戰術卡影響戰局，以及非部隊類的各種支援卡，產生多方向的戰略進攻方式，來達到玩家入侵對手首都的目的。

雙人對戰

遊 戲 狀 態

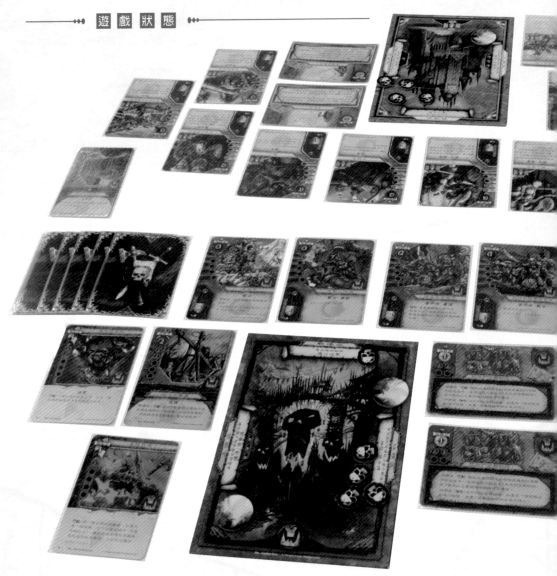

◆◆ 優 缺 評 析 ◆◆

《戰錘：入侵》在遊戲美術風格與世界觀的架構部分有得天獨厚的優勢，由於戰錘系列已經有很棒的美術設計，轉移到桌遊上依然有精緻的設計感。除此之外，對戰類遊戲需有鮮明的特色才能長紅，這點在《戰錘：入侵》中加入了首都的概念，讓戰場分散成三個不同的區域，是一個相當聰明的做法。

不過改得了體驗感，改不了對戰遊戲的缺點，每一種不同的功能對於玩家來講都是一次新的挑戰，雖然在初始的《戰錘：入侵》提供了四組固定的種族套牌，但玩家還是需要時間熟悉，而且平衡性的部分似乎沒有調整得很好，這部分只能等到玩家會自行組牌時才能調整了！

◆◆ 總 評 ◆◆

《戰錘：入侵》在兩人對戰遊戲中做了一些突破，改變了以往直接性的攻擊一個角色目標的對戰方式，而以間接攻擊對方的功能區域進行干擾，這種方式讓玩家在防禦上有比較多的考慮，但又不會因為一時的錯誤而滿盤皆輸。

對於剛上手的玩家，初始的《戰錘：入侵》也提供了四個種族讓玩家可以找到一組最適合自己的套牌，玩家們可以多加嘗試，找到自己喜愛的種族來進行遊戲。

不同的種族
有各式各樣不同的戰術
妥善運用才是勝利的捷徑

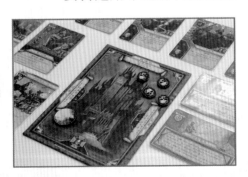

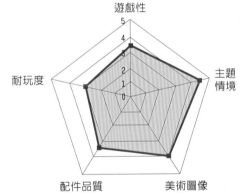

遊戲性

主題情境

耐玩度

配件品質　　　　美術圖像

★暗殺神★雷霆之石★獵魔戰士★四季物語

卡片組合

暗殺神

美麗的舞蹈中，隱藏著致命的旋律

★版本／簡中　★難易度 2.2

Ascension

■ 人　數：1～4人　　■ 時　間：30分鐘

■ 年　齡：13歲以上　■ 難易度：★★☆☆☆

簡 介　《暗殺神》是一款美術風格非常獨特且細緻的牌庫構築遊戲，透過購買各式各樣強力卡片，玩家可以擊殺場中央的魔物。不管是招募英雄，或者是擊殺魔物，都可以為玩家贏得分數，玩家們可以利用自己的卡片組合，開創屬於自己的策略路線。

遊戲圖板	1 張	常駐卡片	60 張
小水晶	25 顆	法師卡	30 張
大水晶	25 顆	重裝士兵	29 張
卡片	200 張	異教徒	1 張
玩家起始套牌（包含八張學徒及兩張士兵）		中央卡片	100 張
	4 組	說明書	1 本

◆◆ 遊戲全配件一覽 ◆◆

經典的牌庫構築遊戲
《暗殺神》。

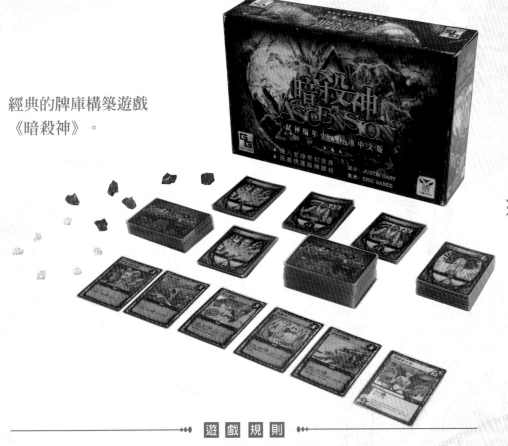

◆◆ 遊戲規則 ◆◆

　　每次輪到一位玩家時，可以抽五張卡片，打出所有卡片並結算效果。在暗殺神這款遊戲中，玩家每次打完牌都可以得到錢以及武力，錢可以用來雇用更強的英雄加入玩家的牌庫，這樣冒險的隊伍就會越來越強。

　　除了錢以外，武力也是相當重要的元

素，遊戲場內常常有許多怪物肆虐，只要能夠除掉這些怪物，就可以得到豐厚的獎賞，有時候甚至可以免費招募強力的英雄。本遊戲在打怪的爽快度上，遠勝過許多其他牌庫構築遊戲。

當然，這款遊戲更棒之處在於，它把所有卡片分成數大派別，每種派別都有他們獨特的能力與特色，要如何選擇自己所購買的卡片，在遊戲的後期就會成為左右勝敗的關鍵因素。

由於暗殺神這款遊戲的畫風獨特且細緻，配合多采多姿的卡片功能，目前已經在全世界推出了好幾個擴充，每次擴充都帶給玩家許多全新的玩法與體驗，尤其是他獨特的版畫風格，十分具有收藏價值。另外，這款遊戲也順利在手機與平板的遊戲平台上架，建議大家可以體驗看看。

▸▸▸ 遊 戲 狀 態 ◂◂◂

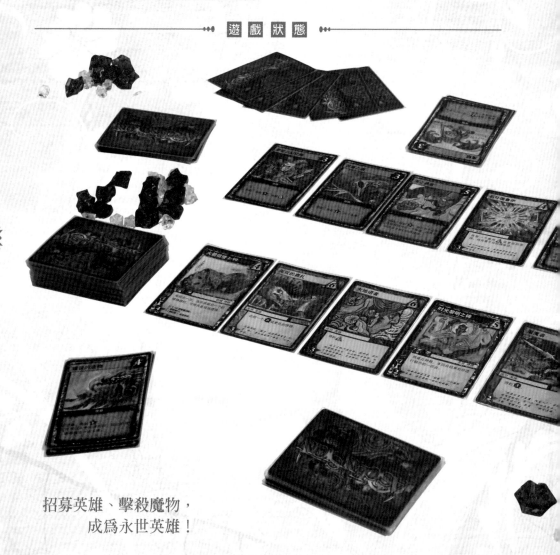

招募英雄、擊殺魔物，
　　成為永世英雄！

優 缺 評 析

《暗殺神》基本上是一款節奏相當輕快的遊戲，更因為有相當豐富的卡片種類，讓這款遊戲一推出就風靡全球。在許多以牌庫構築為主的遊戲中，這款作品的排名相當高，也順利推出許多擴充。

然而，由於牌庫構築這個遊戲機制，較缺乏玩家間的互動，所以在遊戲過程中，有可能會陷入每個玩家各玩各的狀況，加上這款遊戲輸贏有部分靠運氣，重度策略遊戲的愛好者，可能會有一種勝負無法操之在己的無奈感。且不論輸贏，在遊戲中打怪的爽快感十足是無庸置疑的。

總 評

《暗殺神》是一款易學難精的牌庫構築遊戲，透過許多美麗的卡片，玩家們可以徜徉在奇幻的故事中，享受與英雄人物們大戰魔物的刺激感。雖然最後仍然會與對手比較輸贏，但是整體而言，遊戲體驗感良好，而且節奏輕快，搭配極富收藏價值的美術卡牌，請大家有機會一定要體驗看看。

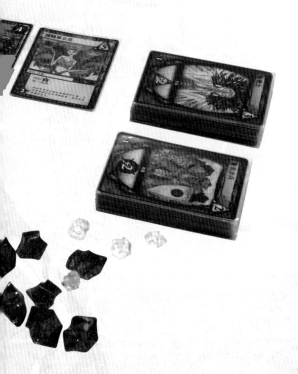

風格獨特的畫風，
是本作一大賣點。

雷霆之石

我看不到「怪」了，火把呢？我的火把呢？

★版本/繁中 ★難易度2.5

Thunder Stone

■ 人　數：1～5人　　■ 時　間：60分鐘

■ 年　齡：12歲以上　■ 難易度：★★☆☆☆

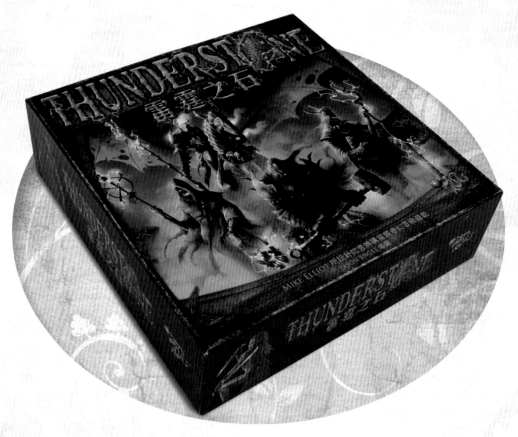

簡 介　　《雷霆之石》是一款前往地城打怪的遊戲，精美的設計具有奇幻風格，雖然機制上是採用類似《皇輿爭霸Dominion》的牌庫構築機制（這類型的遊戲稱之為Domi-like遊戲），但在原先的基礎架構之外還延伸了一些新的特色，像是要進入地下城探險打怪，還需要有所謂的照明度，沒有視線是砍不到怪等，值得體驗！

卡片	530 張	隔板	50 張

遊戲全配件一覽

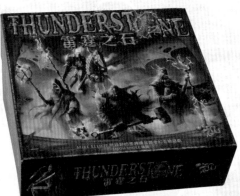

牌庫構築
與角色扮演
完美融合之作
《雷霆之石》。

卡片組合

遊戲規則

　　遊戲一開始，每位玩家會被分配到相同的牌組，象徵每個人的起始團隊，在遊戲的過程中，玩家必須要前往「村莊」購買各種物資、招募各式能人異士，或是請來英雄進

入你的團隊，當進入地下城探險時，這些人一定會成為你的好幫手。

　　《雷霆之石》的遊戲回合是輪流進行的，每回合抽 5 張牌是 Domi 機制的基礎規

則，由於每回合只有5張牌可以使用，因此如何購買所需要的卡片，並透過不同的效果來達到目的是牌庫構築的重點，也考驗著各位玩家對於眾多功能卡的理解力。遊戲的決策感非常強烈，由於每一張卡片基本上都是玩家自己購買，並加入團隊中的，因此可以很直接的體會到玩家構思的策略是否有用，就算是失敗了，下次遊戲時也能更加精進。

除了在村莊做整備外，玩家還必須前往地下城冒險，在地下城中有各式各樣的怪物，出沒在不同深度的階層中，玩家在決定要進入地下城打怪的時候，必須要準備照明設施，例如火把。當然，如果更深的階層中就得要準備更多的照明度了，否則漆黑一片是很難砍到怪的，除了照明度的要求外，當然玩家還要有足夠的攻擊力，如果順利殺死怪物就可以拿到獎勵，要是殺不死怪物這一趟地城之旅可就白做工了。

遊戲狀態

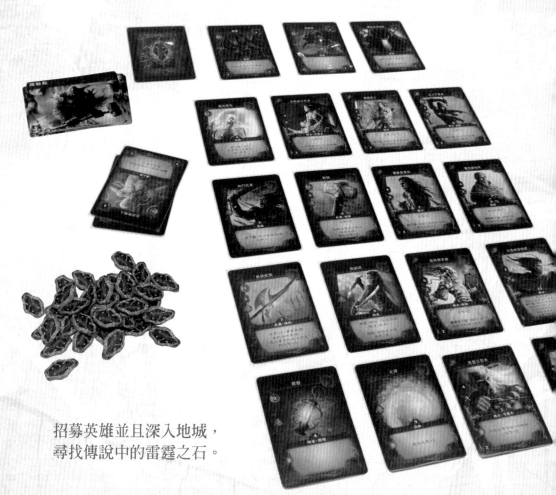

招募英雄並且深入地城，
尋找傳說中的雷霆之石。

談到《雷霆之石》的美術設計不得不說讚，它讓這款遊戲的帶入感提升非常多，經典美式奇幻風格的畫面，加上冒險風格，讓玩家在組織自己的隊伍時有更多感覺，另外最經典的是遊戲機制，使用 Domi 的牌庫構築機制幾乎不會出大錯，是個穩妥的選擇，配上要前往地城冒險的特色，讓人有眼睛一亮的感覺。

但由於使用了 Domi 的機制，承襲了優點的同時也涵蓋了它的缺點。首先熟悉遊戲的過程，需要閱讀大量文字，因為牌庫構築就是由各種不同能力的牌互相搭配為核心。另外玩家可能也會感受到，重覆的洗牌動作與互動感的不夠強烈，會有一種 RPG 式，單人練功然後去冒險的感覺。

總 評

《雷霆之石》是相當經典的 Domi－like 遊戲，這類遊戲的特色就是有相當大量的卡片，對於卡片控的玩家來講真是不可不玩的遊戲之一，尤其是雷霆之石的美術設計相當精美，如果玩膩了《皇輿爭霸 Dominion》的玩家可以嘗試一下《雷霆之石》，享受深入地城冒險的新感覺，並且考驗你牌組構築的能力！

各式各樣的夥伴以及神兵利器，讓《雷霆之石》
比一般的角色扮演遊戲豐富許多。

獵魔戰士

狩獵魔物讓牠們成為你得分的關鍵！

★版本/英 ★難易度2.0

Quarriors

- ■ 人　數：2～4人
- ■ 時　間：30分鐘
- ■ 年　齡：14歲以上
- ■ 難易度：★★☆☆☆

簡　介　誰是神祕且強大的戰士能在危險的地點捕捉獵物呢？《獵魔戰士》這款桌遊的英
文名稱Quarriors，就是獵物quarry與戰士warriors的組合字，玩家要獵捕各
式各樣的生物，並以此來獲得榮譽分數。

配　件

骰子	130 個	記分指示物	4 個
怪物與法術卡	53 個	骰子袋	4 個

遊戲全配件一覽

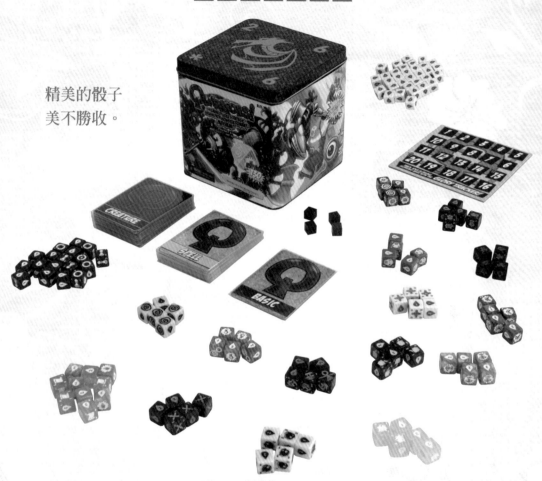

精美的骰子
美不勝收。

遊戲規則

　　《獵魔戰士》採用的遊戲機制是相當著名的 Domi 機制，所以也可以說這款桌遊是 Domi－like 類的遊戲，Domi 機制是源自於經典遊戲《皇輿爭霸》Dominion，該款桌遊就是透過購買卡片建構各自的牌庫，因此在過程中要透過各種不同的效果，來做更多的事情，取得更多分數。

　　不過《獵魔戰士》是將牌的概念改成骰

子呈現的 Domi－like 遊戲，由於骰子有 6 面，因此抽取骰子以及丟出骰子可能出現的骰面，都將受到運氣的影響，因此玩家得好好的思考每個骰面的機率。骰子上如果出現水滴形狀是遊戲中使用的貨幣，如果出現怪物圖樣則可以召喚出怪物，如果出現其他特殊效果，在卡片上會有功能說明，法術骰通常都會有獨特的效果。

遊戲主要是靠召喚的怪物來得分，但是會受到其他人的進攻，能在強烈進攻下生存的怪物，才是能夠幫助玩家得分的重要關鍵喔！

◦◦◦ 遊 戲 狀 態 ◦◦◦

準備好要招募
屬於自己的召喚獸嗎？

※ 優 缺 評 析 ※

比起以往動輒數百張的卡片來說，《獵魔戰士》改用骰子呈現，變成了數百顆各式各樣的骰子，各種顏色的骰子排列起來相當迷人，看起來也非常壯觀。不過美中不足的是骰子尺寸有點小，所以上面印刷的圖案也容易糊掉。除了骰子外，卡片的圖面採用美式卡漫風格，在遊戲過程中值得各位多多欣賞一下。

另外玩家可能得需要熟悉的是構骰庫，由於所有的特殊能力卡片會一次攤開在場上供大家選擇，因此在每一局遊戲前，可能要先理解一下能夠獲得的怪物，才能規劃策略流派，這是 Domi－like 遊戲通常需要注意的狀況。

※ 總 評 ※

《獵魔戰士》是一款快節奏好上手的遊戲，但由於運氣的關係，所以千萬別把《獵魔戰士》玩成一款策略遊戲。享受購買骰子的快感與擲出時的緊張，看著其他玩家骰出一堆爛功能，或是打爆他們召喚出來的怪物，把他當成一個爽 Game 來玩也許會更有趣。另外，即使 4 個人玩的遊戲時間也不會太久，是《獵魔戰士》的一大優點。

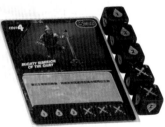

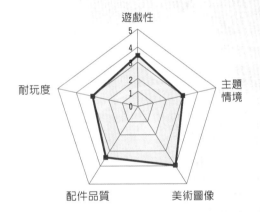

超精美的骰子，
是遊戲一大賣點！

四季物語

在四季快速變換之中殺出重圍！

★版本／繁中 ★難易度 2.7

Seasons

- ■ 人　數：2～4人
- ■ 時　間：60 分鐘
- ■ 年　齡：14 歲以上
- ■ 難易度：★★★★☆

簡 介　魔法王國中各個季節都有不同的元素等待玩家來收集，玩家可以利用這些元素召喚各種神器或是生物，並透過這些強大的卡片來得分！遊戲結束時，到底誰能成為真正的首席魔法師呢？別再等待，快點展開你的魔法大師之旅吧！

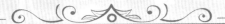

配件

遊戲圖板	1 張	魔法指示物	16 個
水晶記分板	1 張	季節骰	20 個
年份指示物	1 個	進階魔法卡	40 張
季節指示物	1 個	基本魔法卡	60 張
藏書指示物	8 個	元素指示物	64 個
魔法師面板	4 個		

遊戲全配件一覽

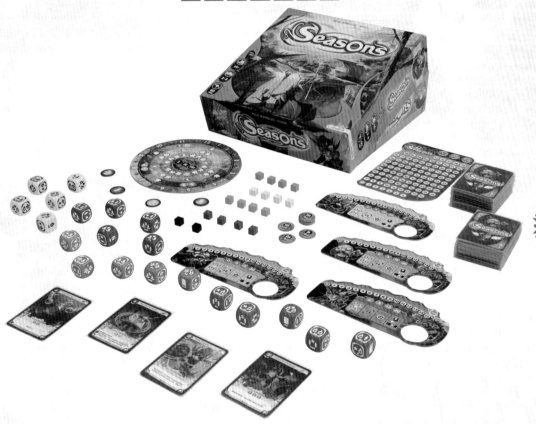

遊戲規則

在遊戲過程中，玩家輪流透過骰子拿取各種元素或是水晶等資源，並使用這些資源來召喚魔法卡，獲得魔法卡所提供的功能與獎勵分數。

遊戲會有四季的變換，在每個季節之中使用不同的季節骰，提供的元素也不一樣，

卡片組合

有些元素在當前季節可能完全無法取得，因此玩家得要好好規劃一下，看是要使用特權來取得原本無法獲得的元素，或是等待合適的季節拿到對應的元素，在《四季物語》中玩家是可以學習做到短期、中期、長期各種不同的規畫。

除了固定獲得的資源之外，每一張魔法卡的功能都是相當特別的，善用魔法卡可以打出相當華麗的連續技，達到強化自身或是削弱對手各種不同的效果，但總歸地說，取得分數就是遊戲的主軸！

遊 戲 狀 態

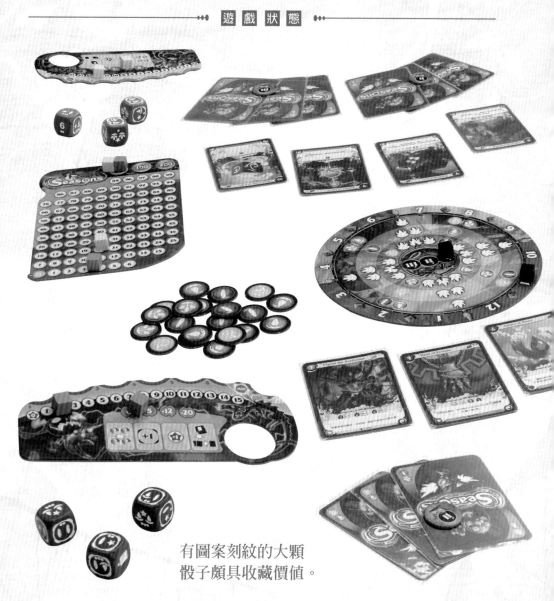

有圖案刻紋的大顆
骰子頗具收藏價值。

優缺評析

這款遊戲不僅有相當漂亮的美術風格，配件與盒內收納也無可挑剔，骰子不僅大顆而且還採用陰刻刻紋，這樣一來骰子的漆就不容易因為滾動而剝落，品質實在是無可挑剔。

不過由於《四季物語》是一款手牌控制的遊戲，主要遊戲核心是由各種魔法卡能力所搭建而成，剛接觸的玩家可能會有點暈頭轉向，會被熟悉遊戲的玩家壓制。

還好遊戲設計得相當貼心，對於第一次接觸的玩家提供基本牌組設置，玩家可以參考說明書的組合先將魔法卡都設置好，這樣一來玩家就可以先理解這些基礎卡片，打出人生的第一次組合技。

總評

《四季》是一款有深度的遊戲，對於新手來說可能需要花點時間適應，等到玩熟悉之後，玩家就可以體會到各種組合技的快感，會有種倒吃甘蔗越吃越甜的感覺。除此之外，光是收藏這款漂亮的美術設計遊戲，就相當療癒了！

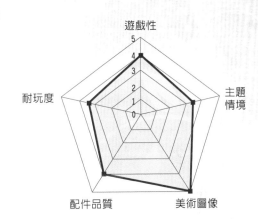

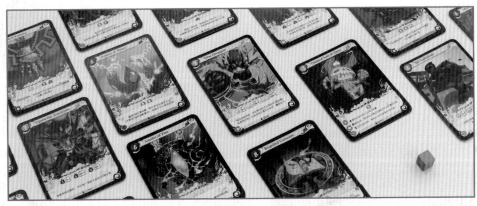

善用各種魔法卡打出華麗的連續技。

★深入絕地★冰與火之歌：版圖遊戲★尋路者傳奇
★全球驚慄★符文戰爭★要塞★魔法騎士

大型奇幻歷險

深入絕地

隨著劇情慢慢深入，對抗邪惡領主！

★版本 / 繁中　★難易度 3.2

Descent

■ 人　數：2～5人　　■ 時　間：120 分鐘

■ 年　齡：14 歲以上　■ 難易度：★★★★☆

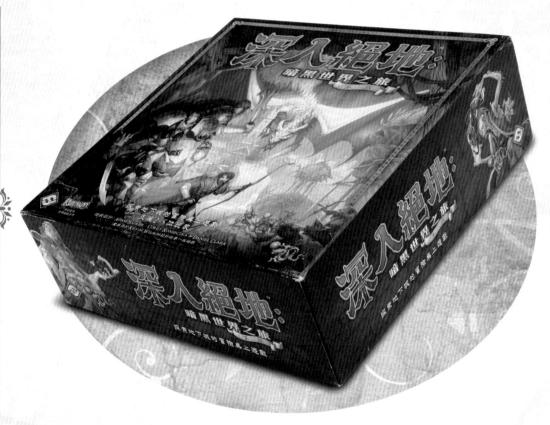

簡 介　《深入絕地》融合了數十種劇本，集合成一個精彩的故事，數位玩家會扮演不同職業的冒險者，與扮演邪惡領主的玩家展開漫長的史詩戰鬥，每一次戰役都是小型的碰撞但影響深遠，因為雙方在遊戲過程中獲得的裝備、神器或是經驗值將會累積，這是一場多人實體的角色扮演！

❖❖ 配 件 ❖❖

主遊戲圖板	1 張	狀態卡	36 張
調查員資料卡與對應的角色立牌	12 份	遭遇卡（包含各地區遭遇、探險遭遇、特殊遭	
邪神資料卡	4 張	遇、通用遭遇、異世界遭遇……等）	122 張
神話卡	51 張	指示物（包含怪物、傳送門、線索標誌、驚慄	
神祕事件卡（每位邪神 4 張）	16 張	標誌……等）	167 個
神器卡	14 張	血量與神志指示物	78 個
援助卡	40 張	參考卡	4 張
法術卡	20 張	骰子	4 個

❖❖ 遊戲全配件一覽 ❖❖

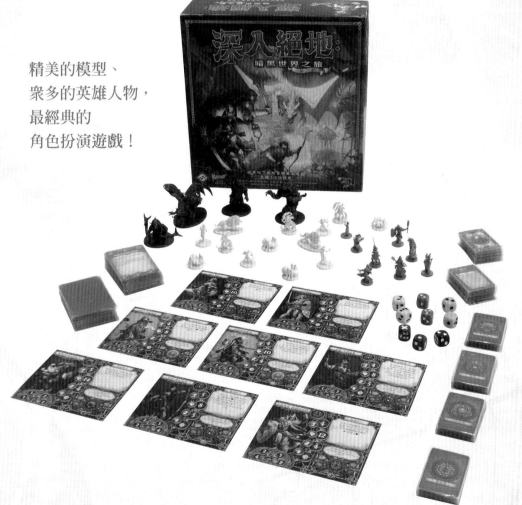

精美的模型、
眾多的英雄人物，
最經典的
角色扮演遊戲！

遊戲時，其中一名玩家必須要扮演邪惡領主，對抗由其它玩家組成的冒險團隊，通常邪惡領主會由最熟悉遊戲的玩家擔任，並且要營造遊戲氣氛讓其他玩家更有帶入感，雙方會經由一連串固定的劇情，累積角色裝備或是升級，並在最後決戰中分出勝負。

《深入絕地》是透過一次又一次任務組成的史詩戰役。冒險方的玩家可以選擇執行任務的順序，邪惡領主方則負責依照說明書的指示設置任務內容，包含地型與出沒的怪物，而任務的劇本，遊戲本身已經安排好，雙方都要依照規矩來！

每一場戰鬥後，雙方都會獲得一些不同的獎勵，冒險方通常都是獲得金錢，購買新的裝備與升級學習新的法術，邪惡領主則是能夠強化並替換他所使用的卡片。另外，還有一些劇情隱藏的神器也是雙方要爭奪的重點。

不管任務成敗如何，劇情都會持續推進，玩家會有一種累積的進程感，就像是身歷其境的冒險一樣。最後，雙方都會帶著最強的陣容進入終章一決勝負，並結束這一場史詩般的戰役。

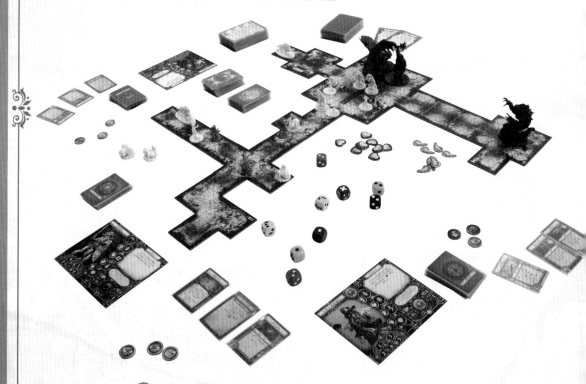

勇者與邪惡領主，這次誰能獲得最後的勝利呢？

大型奇幻歷險

•••◀ 優 缺 評 析 ▶•••

喜歡模型塗色的玩家應該會瘋狂愛上《深入絕地》，因為遊戲提供了超多種不同怪物的模型，這是《深入絕地》的特色之一。每回任務都像是閱讀一本新的奇幻小說，有不同的劇情與不同的場景，玩家要扮演各自的角色去執行任務，遊戲體驗相當豐富且引人入勝。

但由於《深入絕地》是兩方玩家進行的戰鬥，一方獲勝另外一方當然就是失敗，邪惡領主方由於獲得的資訊比較多，獲勝率稍微大了一點，如果扮演邪惡領主的玩家不稍稍控制的話，把冒險者們砍得七零八落，在體驗感上可能就會很差，這點是需要多注意的！

•••◀ 總 評 ▶•••

《深入絕地》必須透過完成一場又一場連續的任務才算是完整的遊戲，因此總遊戲時數可能會比一般單場決勝負的遊戲要來得長，通常需要 20 ～ 30 小時才能完成一場戰

役，不過還好單場的任務大約只需要 1 ～ 2 小時即可完成，透過這種方式提高玩家的黏著度，玩家不需要一次就玩到底，可以先做好長期抗戰的準備！

選擇你最喜愛的英雄人物，
組成一個強大的隊伍吧！

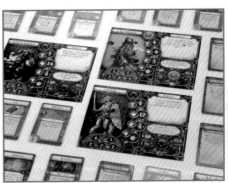

冰與火之歌：版圖遊戲

Winter is Coming！凜冬將至！

★版本／繁中 ★難易度 3.6

A Game of Thrones

■ 人 數：3～6人	■ 時 間：120～240分鐘
■ 年 齡：14歲以上	■ 難易度：★★★★☆

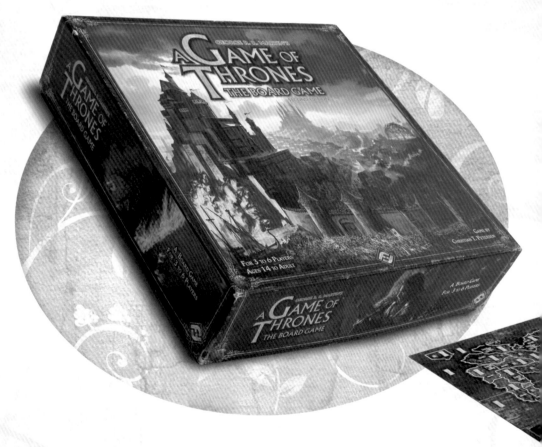

簡 介 《冰與火之歌：版圖遊戲》將經典奇幻小說《冰與火之歌》的菁華，濃縮成一款扣人心弦的遊戲。透過扮演六大家族的一國之君，運籌帷幄，指揮手下的傳奇將領攻城掠地，以追求無上的榮耀—鐵王座！

遊戲圖板	1 張	硬質指示物	266 個	
彩色塑膠模型	138 個	行動指示物（每個家族 15 個）	90 個	
士兵模型（每個家族 10 個）	60 個	權力指示物（每個家族 20 個）	120 個	
騎士模型（每個家族 5 個）	30 個	影響力指示物（每個家族 3 個）	18 個	
戰船模型（每個家族 6 個）	36 個	補給指示物（每個家族 1 個）	6 個	
攻城車模型（每個家族 2 個）	12 個	中立城市指示物	14 個	
大型卡片	81 張	計分指示物（每個家族 1 個）	6 個	
家族卡（每個家族 7 張）	42 張	禁衛軍指示物（每個家族 1 個）	6 個	
維斯特洛事件卡	30 張	鐵王座指示物	1 個	
野蠻人事件卡	9 張	瓦雷利亞鋼劍指示物	1 個	
戰爭浪潮卡	24 張	渡鴉指示物	1 個	
家族特製檔板	6 張	回合指示物	1 個	
說明書	1 本	野人威脅值指示物	1 個	

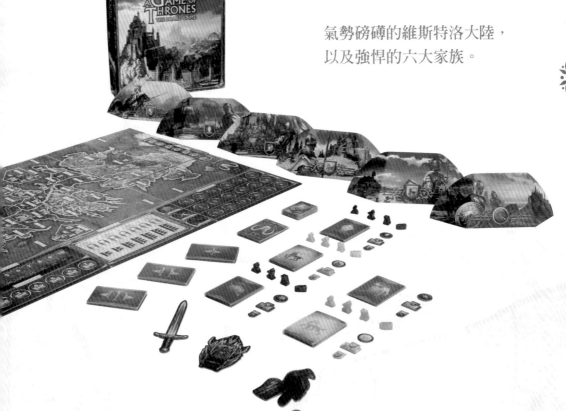

氣勢磅礴的維斯特洛大陸，
以及強悍的六大家族。

大型奇幻歷險

遊戲一開始，每位玩家會有自己家族的起始配置，包含兵力、宮廷王權以及部隊補給。每位玩家的目的只有一個，在遊戲中成功佔領 7 個城市，或者是在遊戲結束（10 回合）時，成為控制最多城市的家族。

每場遊戲最多進行 10 個回合，每個回合開始，玩家們對自己家族所有的部隊，下達一個祕密指令，可以私底下或者公開拉攏其他玩家亦或虛張聲勢，等到所有人都擺設完指令之後，再一起公開。到底，盟友會不會在背後捅我們一刀呢？公開的那一瞬間，是遊戲最精彩的地方之一。

戰鬥更是這款遊戲的經典之處了，由於每一個家族都有不同的特殊將領，每位家族將領除了戰鬥力以外，更有五花八門的特殊能力。在適當時機打出關鍵卡片，將可以大幅度地扭轉戰局。在某些以計謀為主的家族中，有許多卡片是會影響經濟以及宮廷勢力，足以讓玩家們徹底體驗《冰與火之歌》原著中的懸疑氣氛，與爾虞我詐、詭計多端的情節感受。

遊戲的過程中，會有《冰與火之歌》原著中獨特的野人入侵，野蠻人入侵卡除了有特殊的懲罰與獎勵外，玩家在競標中互相試探，並且到最後一刻才知道獎落誰家，高潮迭起的實境感受，讓這款遊戲充滿刺激的體驗。

《冰與火之歌：版圖遊戲》其實是一款相當豐富的戰棋遊戲，遊戲中不但有行軍佈陣、經濟發展、外交計謀，更有許多意想不到的野人入侵事件。但《冰與火之歌：版圖遊戲》最扣人心弦的地方，始終是同桌玩家的互動以及人性，讓這款作品即便上市多年，依舊十分受到歡迎。

因為這款遊戲相當豐富，所以上手難度就稍微高了點，尤其在人數未滿 6 人時，樂趣與遊戲體驗都與 6 人版本相差甚多，也增加了揪人的困難度，即便如此，仍有許多玩家熱衷這款遊戲，足以見得它的魅力。

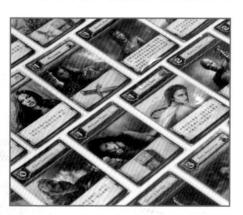
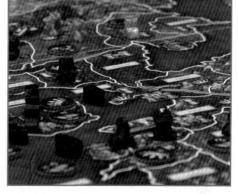

與你喜愛的小說中人物，一同奔馳在沙場上吧！

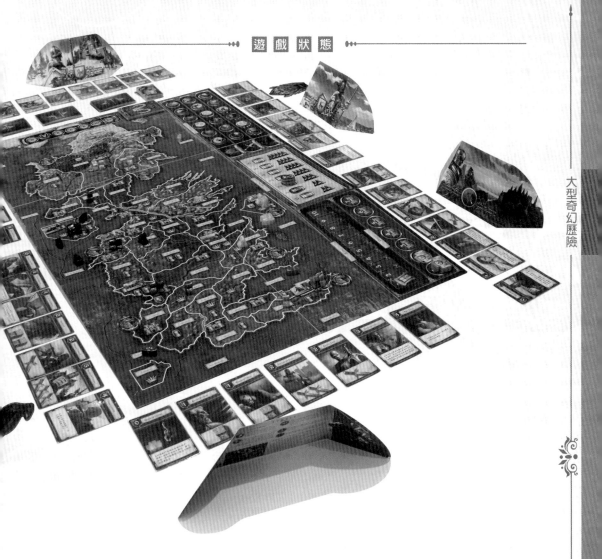

━━◆ 總 評 ◆━━

　　《冰與火之歌：版圖遊戲》是一款豐富
耐玩的策略戰棋遊戲，目前遊戲已經出了兩
個擴充，都是依循小說的故事發展。除了樂
趣十足外，與原作的還原度及配合度也相當
高，這正是這款遊戲深受熱愛的原因，不管
是桌遊愛好者，或是《冰與火之歌》原著迷
都不該錯過！

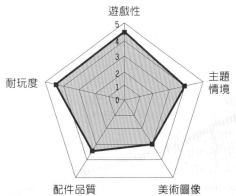

遊戲性
5
4
3
2
1
0
主題
情境
耐玩度
配件品質　　美術圖像

尋路者傳奇

擊敗眼前的強敵，遵循你的道路！

★版本／英　★難易度 2.7

Pathfinder

- ■ 人　數：1～4人
- ■ 時　間：90分鐘
- ■ 年　齡：10歲以上
- ■ 難易度：★★★☆☆

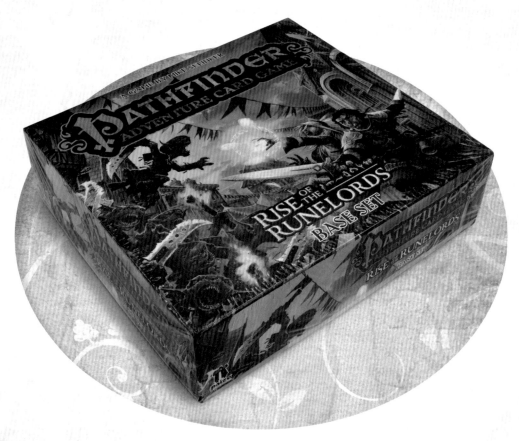

簡　介　魔法、傳奇旅者，在廣大的奇幻世界中，玩家扮演的是各種不同職業的冒險者，透過一次又一次獨立的冒險篇章，逐漸累積財富或是魔法裝備，以此繼續挑戰更強大的敵人！《尋路者傳奇》的背景架構龐大，並採用卡片搜集的方式讓玩家進行冒險，比起動輒數個版塊、模型，擺放費時的遊戲來說，玩起來方便清爽許多。

配　件

卡片（包含角色、地點、怪物、寶藏、裝備、祝福、道具、陷阱……等等種類） ⋯⋯⋯⋯⋯⋯ 495 張

骰子（4、6、8、10、12 面骰各一） ⋯⋯⋯⋯⋯⋯⋯⋯⋯⋯⋯⋯⋯⋯⋯⋯⋯⋯⋯⋯ 5 個

遊 戲 全 配 件 一 覽

超豐富的卡片數量，
將為大家帶來
精采絕倫的冒險。

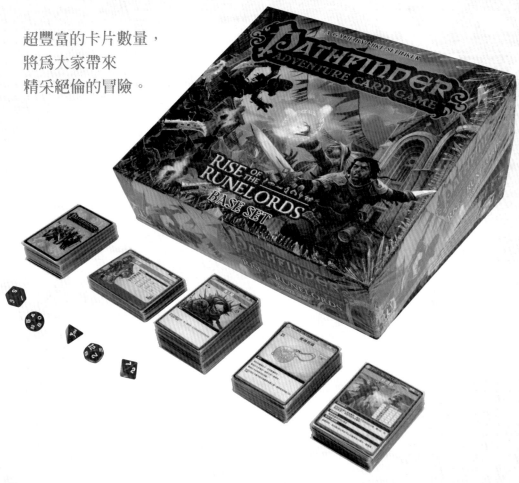

遊 戲 規 則

　　在遊戲過程中，玩家會扮演不同種族與職業的冒險者，每位角色可以使用的裝備或是技能都不甚相同，請組成一個可以互相配合的冒險團隊來進行冒險吧！

　　在基本版的《尋路者傳奇》也已經設定好一系列的冒險旅程，冒險旅程是由數個小任務集合起來，這些任務具有一定的順序，玩家可以依照順序來進行單獨的小任務。

　　每場小任務的時間都不是很長，並且需要單獨設置，在任務中通常會有數個地點，各個地點內有可能會有陷阱、怪物，但也會有寶藏與幫助你的盟友存在，到底會遇到什麼事情，有待玩家親自探索，由於《尋路者傳奇》遊戲中所有的要素都卡片化了，因此在設置上並不會花太多桌面空間。

　　通常每個任務的目的都是打倒一位指定的 BOSS，但是如果單純的打倒 BOSS，會導致他竄逃到其他地點，而且由於任務有時間限制，玩家得要一邊找出 BOSS 所在，還要一邊逐漸建構包圍網，將一些地點關閉，使所有人都無法進入，最後打倒 BOSS，並且使他無路可逃時就是獲勝的時刻了！

遊　戲　狀　態

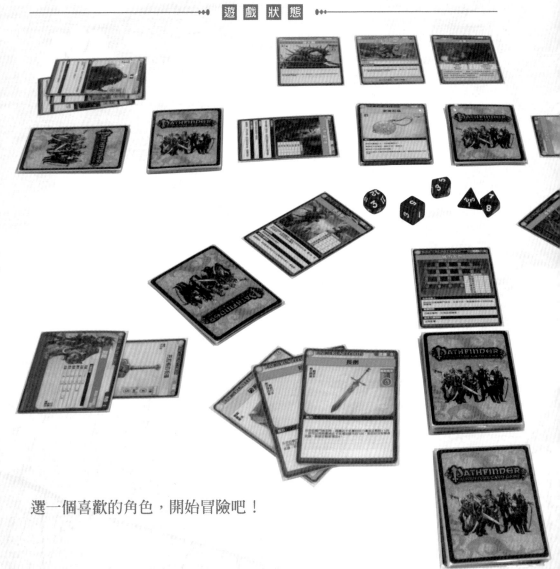

選一個喜歡的角色，開始冒險吧！

《尋路者傳奇》最大的優點也是他最大的缺點，那就是將所有的東西都改成卡片進行，這一點縮小了遊戲進行時所需的空間，整理方便，但卻少了一些劇情遊戲中都會使用的模型、指示物、圖板，這些東西擺出來空間要求很大，但是整體也會顯得華麗許多。

另外，在遊戲的進行中，稍微要靠點運氣，這也是難度所在，不過好處是玩家就算是失敗了、滅團了，在過程中所獲得的東西也不會失去，可以帶著進行下一場遊戲，無論如何，玩家還是會有進展的，因此就算失敗了也別氣餒，與同伴們討論一下進攻的策略，再來挑戰一場！

《尋路者傳奇》充滿著許多等待玩家挑戰的冒險篇章，隨著劇情的進行與深入，玩家可以感受到扮演的角色越來越強，十足體現了角色扮演遊戲的精隨，與電子遊戲幾乎不遑多讓，而與其他夥伴的互動也是桌遊最能體現的一點，因此會更加深玩家之間的互動感，是適合朋友們一起挑戰的桌遊。

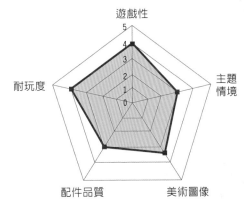

各種神兵利器，以及許許多多的夥伴，等著玩家來發掘。

全球驚慄

全世界即將淪陷，調查員們請努力！

★版本／繁中　★難易度 3.3

Eldritch Horror

- ■ 人　數：1～8人
- ■ 時　間：120分鐘
- ■ 年　齡：14歲以上
- ■ 難易度：★★★★☆

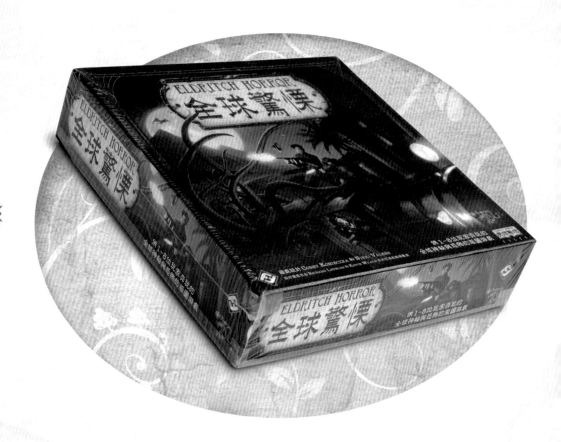

簡 介　《全球驚慄》是一款以克蘇魯神話為架構的遊戲，克蘇魯神話中有相當多的邪神，這些邪神都想突破封印重新降臨到世界上，因此玩家將扮演各種不同身分的調查員，調查末日將至時，世界上發生的各種奇異現象，並且要想辦法阻止邪神甦醒！

配 件

主遊戲圖板	1 張	狀態卡		36 張
調查員資料卡與對應的角色立牌	12 份	遭遇卡（包含各地區遭遇、探險遭遇、特殊遭		
邪神資料卡	4 張	遇、通用遭遇、異世界遭遇……等）		122 張
神話卡	51 張	指示物（包含怪物、傳送門、線索標誌、驚慄		
神祕事件卡（每位邪神 4 張）	16 張	標誌……等）		167 個
神器卡	14 張	血量與神志指示物		78 個
援助卡	40 張	參考卡		4 張
法術卡	20 張	骰子		4 個

遊戲全配件一覽

克蘇魯神話系列
最新力作，樂趣
與耐玩度滿點！

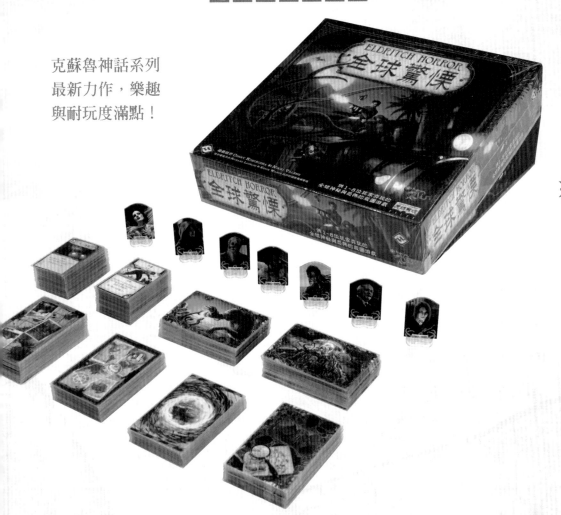

在遊戲中，玩家會扮演不同的調查員，他們攜帶獨特的道具與咒語，出現在世界上各個角落，玩家必須前往世界各地調查多種不祥徵兆，更因為邪神的封印鬆動，通往異世界的傳送門湧現怪物，玩家要在破滅前夕，擊敗怪物、關閉傳送門，並盡力阻止邪神的降臨。

《全球驚慄》是一款合作遊戲，玩家要合力對抗的是遊戲的 AI，由於 AI 無人操作，因此遊戲本身設定的難度會稍微高一點，還好玩家間並不會有叛徒出現，因此玩家只要全力阻止邪神復甦即可，方法是解決 3 個神祕事件就可以阻止邪神降臨並贏得遊戲，要是沒辦法在邪神降臨前完成，那就得面對邪神本尊了，由於邪神的能力相當強悍，如果真的出現這種情況，那麼獲勝的機率就相當

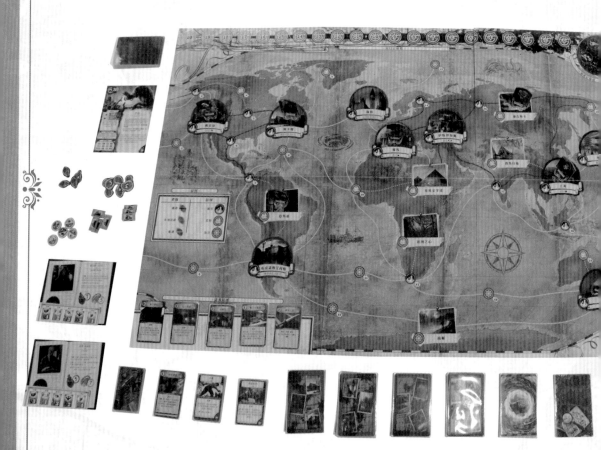

以全球為舞台，穿梭在大城市、荒野、遺跡以及異空間中。

大型奇幻歷險

渺茫了!

　　冒險的過程中,玩家可以在各洲之間來回旅行,透過交涉來獲得一些援助的物品或是盟友,打敗通過傳送門跑來地球作亂的各種異世界怪物,也可以嘗試將傳送門關閉。

此外,玩家會在大城市中遭遇各種事件,有時是獲得一些好處、學習新的法術,又或者是前往一些遺跡探索,搜尋功能強大的神器,這些都是玩家將會面臨到的各種挑戰。

優 缺 評 析

　　對於喜歡克蘇魯神話背景的玩家來說,《全球驚悚》內的一切應該都相當熟悉且有趣,帶入感會更加強烈,也許的玩家首次聽到邪神、繁星正確……等等名詞稍微有點陌生,但是仍不影響這款遊戲的趣味!

　　《全球驚悚》在整體的動作流程上已經相當簡化,世界地圖很大,不過移動相當簡

單。許多卡片有雙面設計,背面是什麼不得而知,是這系列遊戲最大的特色,玩家必須決定是要承擔未知的後果,或是儘可能將這些風險排除,只不過遊戲的難度仍有一部分取決於運氣,一直骰不到好的結果,可能就得重新來過了!

總 評

　　《全球驚悚》是一款架構相當龐大的合作遊戲,細部規則非常多且繁雜,可能至少要玩過1、2次才能夠體會其中的樂趣,玩起來才會比較順暢,尤其是遊戲時間比一般派對遊戲長,需要玩家有足夠的時間投入和專注才不會覺得無聊,在沒有嘗試過這類型的大型遊戲前,要先做好準備再來挑戰邪神會比較容易成功喔!

各式經典邪神們,等著大家來挑戰!

符文戰爭

史詩級的戰役，玩家之間的攻防細緻且迅速地白熱化

★版本／繁中 ★難易度 3.7

Rune Wars

- ■ 人　數：2～4 人
- ■ 時　間：180 分鐘
- ■ 年　齡：14 歲以上
- ■ 難易度：★★★★★

簡　介　《符文戰爭》是一款戰爭主題的戰棋遊戲，玩家透過扮演不同的種族，指揮該種族的部隊在各種地形中前進，前方除了敵人之外，還有各種不同的原生生物會阻止你一統江山大業，請好好指揮部隊，讓他們百戰百勝、守護疆土，然後就能夠獲得屬於你的龍符！

配 件

部隊微縮模型	196 個
英雄微縮模型	12 個
指針連接器	12 個
激活指示物	16 個
戰爭標記	1 個
城市指示物	7 個
傷害指示物	26 個
戰敗英雄標記	8 個
附加設施指示物	20 個
探索指示物	35 個

主城區域設置標記	4 個
影響力指示物	40 個
遊戲板塊	13 片
資源指針	12 個
龍符指示物	38 個
據點指示物	16 個
訓練指示物	24 個
種族圖表	4 張
參考圖表	4 張
卡片	224 張

遊戲全配件一覽

精美的模型，
大戰即將展開！

大型奇幻歷險

遊戲一開始，每位玩家要選擇扮演不同的種族，每一個種族都具有各自的部隊兵種與能力，選擇完種族後，所有玩家要依序拼湊遊戲的主地圖以及決定種族的起始位置，透過專用的設置指示物，可以清楚的標明種族的起始地點，並放上各自的地圖板塊。

《符文戰爭》的遊戲一共進行六年，每年都像真實世界一樣有春夏秋冬四個季節，這四個季節會發生一些隨機性的事件來影響遊戲，也會有固定性的事件必須處理，像是萬物復甦的春天會處理重整被擊潰的部隊與指令卡回收事件，到了冬天就得結算食物支付，而且水會結冰，似乎是一個從水面上進

軍的好時機！

除了應付突如其來的事件外，玩家最重要的就是要對部隊下達指令，每一個季節都可以執行一項命令，由玩家手中的命令卡中依序挑選，玩家要妥善安排各種行動順序，因為出過的命令卡通常要等到下一年的春季才能回收。

另外在《符文戰爭》中的戰鬥系統是遊戲最大特色之一，每個種族的每一個兵種都有對應的攻擊速度，攻擊速度較快的兵種會優先進行攻擊，例如弓箭手的攻擊序列通常都是最先攻擊的，然後後攻擊的部隊必須透過「天命卡」來判斷結果，「天命卡」取代了

波瀾壯闊的戰場，以及風格迥異的種族們。

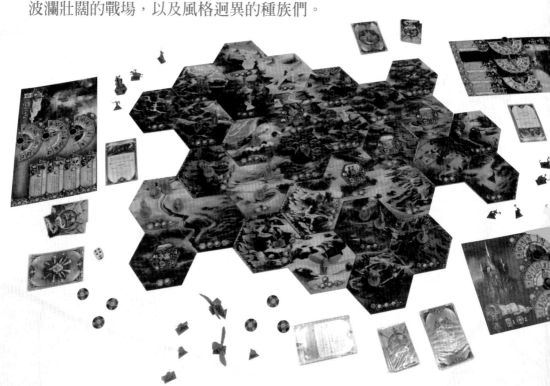

骰子的完全隨機性，因為它的組成是固定的，可以有一定程度的預測。

除了部隊的戰爭外，透過《符文戰爭》的名稱就可以知道，這款遊戲是要互相爭奪符文——也就是『龍符』，只要能夠佔領龍符所在的區域就能在遊戲最後獲勝，至於拿到龍符的方式相當多樣，主要就是透過英雄去執行各種任務，達成任務的獎勵可能就是龍符喔！

優 缺 評 析

《符文戰爭》由於是戰爭、戰棋類的遊戲，首先第一要素就是要有相當多的「部隊」——也就是微縮模型，所以《符文戰爭》中的微縮模型將近 200 個，全部擺在桌面上超級有閱兵的氣勢，更別說玩家還要操縱這些部隊在場面上縱橫馳騁，戰棋類遊戲相較於其它遊戲先拼氣勢就贏一半了。

本遊戲模型多，以收藏性來講是很棒的一點，不過遊戲要起始設置的時候可能要先擺設一段時間，另外由於是戰棋類的遊戲，細部的規則相當多，有點像是電子遊戲的設定，玩起來很有臨場感，但有時候也會讓人反思，那玩電腦遊戲不是更方便嗎？

總 評

《符文戰爭》每一場都是相當刺激的戰鬥攻防，玩家可以細緻地指揮部隊移動、佔領與戰鬥，場面擺起來非常具有觀賞性，再擺上大量的微縮模型，整個戰場突然變成史詩級的感覺，不過由於細瑣的動作與玩家間的攻防思考，相當容易拉長遊戲時間，一場遊戲往往要玩 4 小時以上，對於玩家可能是一種考驗。

在戰場中充滿各種爾虞我詐，大家要小心應對！

要塞

保家衛國，是防守者的責任；攻城掠地，是進攻者的榮耀

──── ★版本／英 ★難易度 3.7 ────

Stronghold

- 人　數：2～4人
- 時　間：120分鐘
- 年　齡：14歲以上
- 難易度：★★★★☆

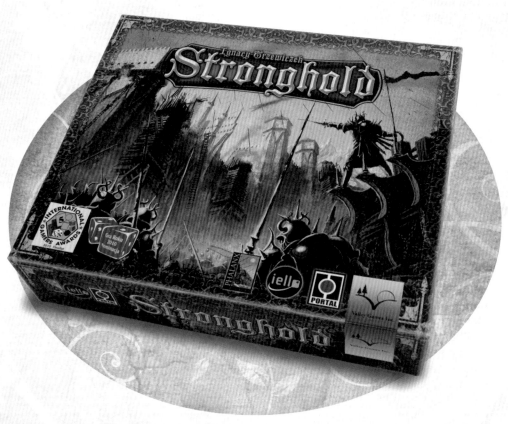

簡 介　《要塞》中具有相當浩大的攻城場面，不管是進攻方的進攻準備、人員調度或是進攻的路線與強力的攻城器具都是重點，而防禦方則要盡可能的守住每一個城牆，因為只要城牆一破就很容易被對方大舉入侵，所以各種精銳部隊、裝備，甚至是防禦工事都要事先準備好，因為你永遠不知道對方會從哪裡進攻。

遊戲圖版	2 個	守衛者士兵	41 個	
榮譽版塊	29 片	城牆指示物	26 個	
城牆耐久度標示物	1 個	守衛者命中卡	6 張	
入侵者士兵（哥不靈 60 個，獸人 100 個，食人妖 40 個）	200 個	英雄指示物	2 個	
		守衛者守城機械版塊	6 張	
資源方塊	16 張	俘虜指示物	9 個	
時期卡片	49 張	高台版塊	3 片	
入侵者命中卡片	36 張	陷阱版塊	6 片	
入侵者攻城器具版塊	23 片	大教堂版塊	2 片	
裝備版塊	1 片	精準射擊版塊	2 片	
訓練設施版塊	15 片	朽壞城牆板塊	1 片	
儀式版塊	10 片	敏捷版塊	1 片	
指令版塊	5 片	布袋	1 個	
時間指示物	24 個	說明書	2 張	

大型奇幻歷險

遊戲全配件一覽

豐富的配件，準備
展開一場大戰吧！

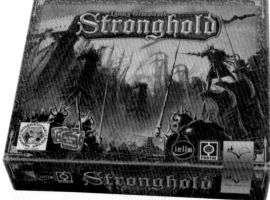

遊戲開始，玩家必須決定自己要扮演的是進攻方還是防禦方，進攻方的玩家會操縱各種獸人、哥布林……等等部隊進行攻城，而防禦方的玩家則要訓練部隊分派到各區段的城牆，進行守備與構築各種防禦工事。

在各回合中，遊戲是攻擊與防禦方互相進行回合的，攻擊方有 6 個階段，使用不同的指令卡可以進行各種行動，除了第 1 與第 6 階段外的其他階段，指令卡都會有變動，可以使用各種攻城器械，或是挖地道、掛攻城梯、施展巫術影響防禦方……等等，有趣的是，為了模擬雙方應該是同時進行的時間感，攻擊方的行動會消耗時間，因為攻擊方

使用了多少時間點數，就會給防禦方相同的時間點數進行佈防作業。

而在防禦方的部分，要使用攻擊方所提供的時間點數來進行防禦，然而要做的事情很多，時間卻往往有限，所以防禦必須防禦到重點部位才能事半功倍，重點是，防禦方可以執行城內所有的指令，看是要訓練部隊或是強化城牆、擺設加農砲或者是其他的防禦手段。雖然說遊戲要體現同時進行的感覺，不過由於防守方是後手，還是有多一點的資訊可以去佈署！

除了執行各自的策略外，遊戲的重點是要分出勝負，攻擊方必須在 10 回合內攻下

大戰一觸即發！

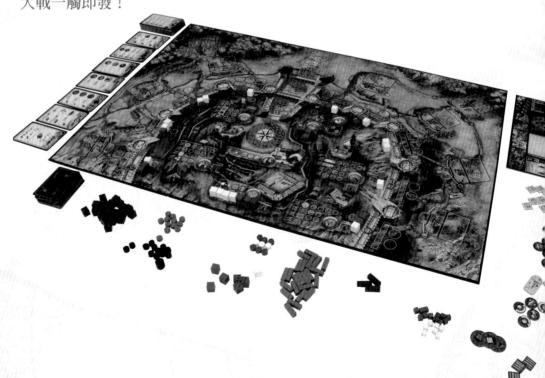

堡壘，如果做不到則直接失敗，如果成功攻破的話，則比雙方的分數，較高者贏，因此除了進行正常的進攻與防守外，還得要考慮一下像是入侵方有些特殊條件可以獲得額外分數，而防禦方也是有某些特殊功能可以使用，想要拿到分數，雙方都得要好好思考一下自己的策略！

優 缺 評 析

《要塞》的遊戲擺開來場面浩大，看到的人肯定嘆為觀止，其大大小小的指示物完美的還原一場如同電影場景般的攻城場面，而且《要塞》表面上雖然是一款兩人遊戲，但實際上卻可以支援到四個人一起玩，不管是進攻方還是防禦方都可以分成兩半來讓兩個玩家負責。

如同電影般的場景聽起來誘人，但其中也代表著準備工作相當漫長，而且光是聽遊戲教學，都有可能讓人聽到後面已經忘了前面，因此需要一點耐性才能學會。除此之外，由於需要思考以及頗多細節，導致明明只是一個雙人遊戲卻需要相當長的遊戲時間，要把一場遊戲完整玩完，可能要雙方都要相當有耐心才行！

總 評

雖然說《要塞》有著規則煩瑣的缺點，不過整體的遊戲性十足，完全能彌補這個問題，值得一提的是，2015 年出版的第二版《要塞》，不管在美術與遊戲的規則上都做了大幅度的更新，不僅讓遊戲流程簡化，也改掉以往的缺點，使之往完美之路更近了一步。

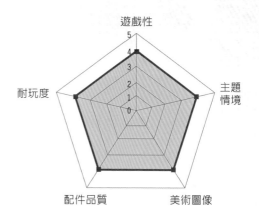

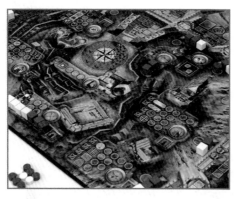
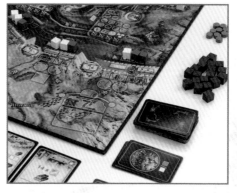

運用各式各樣的策略，戰勝對手、贏得勝利。

魔法騎士

獅子率領的羊群，遠勝過由綿羊領導的群獅

★版本／英 ★難易度 4.1

Mage Knight

- ■ 人　數：1～4 人
- ■ 時　間：120 分鐘
- ■ 年　齡：14 歲以上
- ■ 難易度：★★★★☆

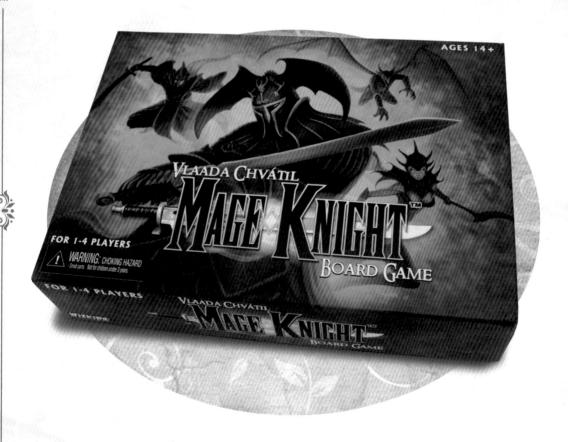

簡　介　在未知的神祕大陸上，你能帶領自己的子民們在嚴苛的競爭中生存下來，並且安身立命嗎？《魔法騎士》這款遊戲，讓玩家們帶領自己的人民在一篇又一篇精彩的劇本中冒險，體驗各式各樣的奇幻故事，以及策略遊戲運籌帷幄的成就感。

配　件

卡片（含招式卡、魔法卡、傭兵卡、戰術卡以及玩家輔助卡）⋯⋯⋯⋯⋯ 240 張	資訊圖版 ⋯⋯⋯⋯⋯⋯⋯⋯⋯ 2 個
	微縮模型 ⋯⋯⋯⋯⋯⋯⋯⋯⋯ 8 個
指示物（含英雄家徽指示物、怪物指示物、以及遺跡寶藏指示物）⋯⋯⋯⋯ 200 個	魔法水晶模型 ⋯⋯⋯⋯⋯⋯ 54 個
	魔法骰子 ⋯⋯⋯⋯⋯⋯⋯⋯⋯ 7 個
地圖版塊 ⋯⋯⋯⋯⋯⋯⋯⋯ 20 個	說明書以及劇本導引 ⋯⋯⋯⋯ 2 本

遊戲全配件一覽

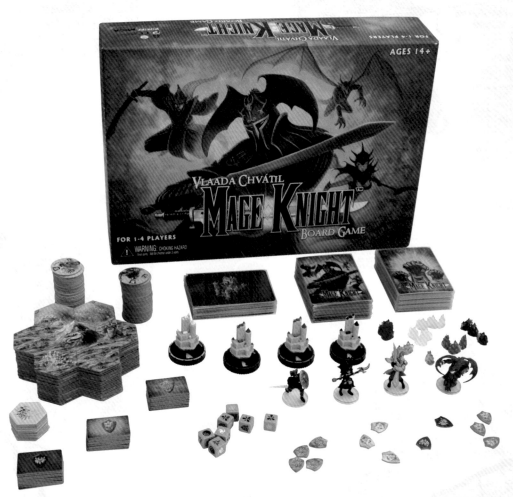

全彩模型、拼圖式圖板、精美的卡片配上角
色扮演必備的骰子，相當有誠意的一款遊戲。

遊戲規則

《魔法騎士》是一款奇幻 RPG 遊戲，玩家們扮演一個種族的領導者，帶領自己的子民們在未知的大陸上探索，為了生存與其他種族競爭。遊戲中，玩家們可以進行移動、攻擊、交涉以及休息⋯⋯等等，各式各樣一般角色扮演中可以執行的動作，比較不同的是，在這款遊戲中，玩家都必須使用手上的卡片來進行這些動作，所以如何在升級時選擇符合自己遊戲路線的卡片，會是本遊戲重要的策略。

《魔法騎士》另外一個最讓人感到欲罷不能的是，它提供了大量不同的劇本，其中包含了競爭劇本（遊戲結束後比較分數）、死鬥劇本（最後一個活下來的人獲勝）、以及所有玩家一同挑戰邪惡勢力的合作劇本。每一種類的玩法，都有數種不同的劇本可以選擇，在每種不同的劇本中，會出現許多意料中或是意料之外的事件以及條件，來考驗玩家們的智慧。

遊戲狀態

選一個喜歡的劇本，馬上開始冒險吧！

魔法騎士這款遊戲，在看似單純打怪 RPG 的外表下，蘊含著牌庫構築、手牌管理、以及資源控管等多種策略遊戲要素，再搭配超過 10 種以上的劇本，讓這款遊戲不管是在情境帶入感、耐玩度以及策略度上都大幅超過其他遊戲。搭配角色升級時可自己選擇招式及卡片等設計，真的很有科技樹以及技能樹的感覺。也因為這些原因，魔法騎士從出版後就成為世界前 10 大桌遊的長青樹，深受全球玩家喜愛。

但是龐大的遊戲所帶來的負擔也相當沉重，首先在遊戲時間上，即使有經驗的玩家們，在進行遊戲時也多半需要 1～2 個小時才能玩完一個劇本。因此建議第一次體驗這款遊戲時，請務必一定要從新手劇本開始玩，才能循序漸進地了解這款遊戲的細節。再來，魔法騎士其實是一款相當富有策略性的遊戲，因此老手與新手之間的差異可能會相當明顯。老手在帶領初次體驗的玩家時，切記要拿捏分寸，若彼此在分數差距過大，新手玩家的遊戲體驗感可能會不佳。

<div style="text-align: right">大型奇幻歷險</div>

《魔法騎士》是一款經典的奇幻策略遊戲，不但在故事性、情境帶入感以及策略度跟耐玩度上都接近完美，後續所推出的擴充包更讓玩家們可以扮演新的英雄，並且挑戰更加強大的頭目。其中不同的劇本更融合歐式策略、美式互毆、以及難度最高的合作模式，一款遊戲可以帶給玩家們這麼多種不同的體驗，也是魔法騎士歷久不衰的重要原因。

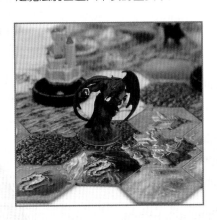

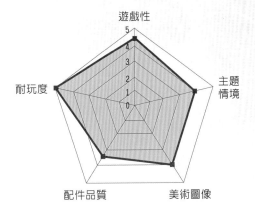

超帥氣的全彩上色模型。

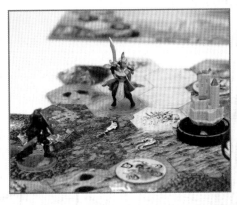

熱門桌遊場地推薦

龐奇桌遊 大統百貨五福店一樓專櫃 2016 全新開幕，為貝克街的系列店。除了延續原本的特色，旗艦店的空間更加寬廣，並提供多個包廂區。
★ 02-2370-7037
☆台北市大安區仁愛路四段 345 巷 4 弄 24 號 B1

貝克街桌遊專賣店 精緻紅磚裝潢，提供飲料暢飲。店內提供精選遊戲，以及專業的教學。
★ 02-2552-9059
☆台北市大同區錦西街 84 號

夏洛克桌遊專賣店 位於東區的巷弄內，鬧中取靜。店內角落有福爾摩斯主題拍照區，以及寬敞的遊戲空間。
★ 02-8771-5911
☆台北市大安區仁愛路四段 345 巷 4 弄 24 號 B1

桌弄 師大店 位於師大商圈二樓，有大片的窗戶提供明亮的環境。各家出版社遊戲擺放清楚，種類齊全。
★ 02-2366-1498
☆台北市大安區師大路 59 巷 13 號

桌遊侍 店內座位皆為沙發，環境舒適。提供遊戲牌墊提升遊戲體驗感，還有需多遊戲中文化以及模型。
★ 02-2964-8170
☆台北市大華街 35 號

Game Square 遊戲平方 老闆是魔法風雲會 2012 世界冠軍。除了提供酒精性飲料，營業時間到凌晨兩點，讓玩家可以痛快暢玩。
★ 02-2581-1191
☆台北市中山區中山北路 1 段 135 巷 9 號 2 樓

斜角巷桌遊專賣店 遊戲種類豐富，鄰近校園。是大小朋友都可以開心玩桌遊的地方。
★ 02-2533-9400
☆台北市中山區北安路 621 巷 49 號 B1 樓

貝克街桌遊專賣店 西門旗艦店 2016 全新開幕，為貝克街的系列店。除了延續原本的特色，旗艦店的空間更加寬廣，並提供多個包廂區。

★ 02-2370-7037
☆台北市中正區衡陽路 104 號 1 樓

10 號丸家	店內提供輕食，各種外文遊戲的中文化，並且用心的自製說明卡，讓玩家體驗感大幅提升！ ★ 02-2243-3573 ☆台北市中和區中興街 10 號
卡卡城萬芳店	歷史悠久的連鎖桌遊店，收費合理。許多資深玩家會在此出沒。 ★ 02-2933-2225 ☆台北市文山區興隆路 3 段 9 號 3 樓
陽光桌遊	全台數一數二的網拍桌遊店，場地收費價位低廉，遊戲種類多。不管是買遊戲或是玩遊戲都非常適合。 ★ 02-2577-8165 ☆台北市松山區光復南路 21-6 號
秘密基地桌遊專賣店	熱愛玩桌遊的藝人李宓所開的桌遊專賣店，店內裝潢優雅舒適，遊戲種類眾多，提供教學服務。 ★ 02-2517-5217 ☆台北市松江路 259 巷 31 號
卡卡城永春店	歷史悠久的連鎖桌遊店，店內有許多 RPG 遊戲還有桌遊夢幻逸品蒐藏。 ★ 02-2749-2979 ☆台北市信義區虎林街 120 巷 87 號 1 樓
8F 聚會空間	複合式休閒空間，除了桌遊還提供茶飲、聚會空間。緊鄰捷運南京復興交通便利。 ★ 02-2711-6061 ☆台北市南京東路三段 258 號 8 樓
Room 桌上遊戲店	三個熱血大男孩所開的桌遊店。定期舉辦神秘大地交流賽，提供教學服務。 ★ 02-2831-6275 ☆台北市華光街 43 號
卡牌屋	可以找到許多進口特殊遊戲，店內已銷售為主，想要挖寶的玩家不可錯過！ ★ 02-2311-2981 ☆台北市開封街一段 19 號 2 樓

桌遊老爹	主打克洛茲大師遊戲，喜歡策略的玩家不可錯過！ ★ 02-2308-8972 ☆台北市萬華區廣州街 44 號☆
桌兔子 – 桌上遊戲休閒空間	受學生族群歡迎，環境舒適。遊戲種類眾多，累積消費制度優惠。 ★ 02-2368-1456 ☆台北市羅斯福路 4 段 162 號 5 樓 -2
骰子人桌上遊戲 – 景美店	店內氣氛溫馨，帶有濃濃的法式鄉村風。遊戲種類多，並且提供輕食。 ★ 02-2931-9639 ☆台北市羅斯福路 6 段 306 號 2 樓（306-1 號）
卡卡城公館店	歷史悠久的連鎖桌遊店，資深玩家常出沒的店家。 ★ 02-2365-5614 ☆台北市羅斯福路三段 281 號四樓之一
瘋桌遊土城店	全台最大連鎖桌遊店 ★ 02-2262-0027 ☆新北市土城區裕民路 259 巷 24 號
骰子人遊戲咖啡館	麻雀雖小五臟俱全提供輕食、飲料、桌遊，是親友聚會的新選擇。 ★ 02-8668-5191 ☆新北市中和區捷運路 85 號
紙盒子桌遊休閒館	經典桌遊店，遊戲種類、專業知識都很有水準。 ★ 02-2926-6392 ☆新北市永和區保順路 19 號 1 樓
奇幻桌遊複合式餐廳	以餐廳為主的店家，但提供遊戲種類種嚜多，還有投影螢幕可以舉辦教學活動。 ★ 02-8966-8677 ☆新北市板橋區四川路二段 245 巷 79 號
桌遊奶爸	店長是桌遊高手 ，歡迎大家去挑戰。店內還有罕見的巨大超級犀牛遊戲，非常難得。 ★ 03-215-1285 ☆桃園市中埔一街 32 號
桌弄 中原店	比鄰中原大學，店內常有電競選手出沒。 ★ 03-283-0916

☆桃園縣中壢市大仁街 50 號 1 樓

可樂農莊桌上遊戲	場地收費划算，遊戲種類齊全，為中壢老字號的桌遊店。 ★ 03-457-6181 ☆桃園縣中壢市東明街 78 號
勃根地桌遊專賣店	有漫畫，有桌遊，空間寬敞，適合大家一起同樂。 ★ 04-2225-0952 ☆台中市中區光復路 197 號
台中快樂小屋	經常舉辦各種桌遊比賽，提供良好的教學服務。 ★ 04-2237-5532 ☆台中市北區進化路 641 號
玩具牧場東海店	東海大學附近，老牌桌遊店，遊戲種類眾多。提供飲食還有店長硬派的教學服務。 ★ 04-2631-9509 ☆台中市龍井區新興路 7 巷 8 號
龐奇桌遊－陽明加盟店	環境寬敞，英倫風的裝潢。遊戲種類齊全，服務專業。 ★ 07-385-6368 ☆高雄市三民區澄平街 178 號
龐奇桌遊 大統百貨五福店一樓專櫃	百貨專櫃店面，提供銷售及試玩服務 ★ 07-261-7770 ☆高雄市五福二路 262 號
龐奇桌遊餐廳	老字號桌遊下午茶店，遊戲種類豐富，廣受學生族群的喜愛。 ★ 07-223-3338 ☆高雄市苓雅區泰順街 29 號
雅克諾桌上遊戲精品－宜蘭店	店內裝潢豪華舒適，提供豐富的遊戲。有魔法風雲會販售及教學，提供宜蘭地區頂級桌遊享受。 ★ 03-933-3069 ☆宜蘭市文化路 139 號 1 樓
夢想部落館	澎湖桌遊餐，餐點美味，遊戲豐富。不只提供專業的服務，並且提供深度旅遊諮詢，是旅客們大力推薦的店。 ★ 06-926-6998 ☆澎湖縣馬公市中央街 2 號 1 樓

樂瘋桌遊！趣味無極限、經典暢銷必玩 30 款奇幻桌遊冒險！/
桌遊愛樂事編輯部，賴打作 . — 初版 . —
臺北市：奇幻基地，城邦文化出版：家庭傳媒城邦分公司發行，
民 105.11　面；公分
ISBN 978-986-93504-4-0（平裝）
1. 遊戲
995　　　　　　　　　　　　　105018058

樂瘋桌遊！

趣味無極限、經典暢銷必玩 30 款奇幻桌遊冒險！

作　　　者／桌遊愛樂事編輯部、賴打
總　編　輯／楊秀眞
副 總 編 輯／王雪莉
內 文 編 輯／蔡淞雨

行銷業務經理／李振東
行 銷 企 劃／周丹蘋
業 務 主 任／范光杰
發 行 人／何飛鵬
法 律 顧 問／台英國際商務法律事務所 羅明通律師
出　　　版／奇幻基地出版
　　　　　　城邦文化事業股份有限公司
　　　　　　台北市 104 民生東路二段 141 號 8 樓
　　　　　　電話：(02)25007008　傳眞：(02)25027676
　　　　　　網址：www.ffoundation.com.tw
　　　　　　email：ffoundation@cite.com.tw
發　　　行／英屬蓋曼群島商家庭傳媒股份有限公司城邦分公司
　　　　　　台北市民生東路二段 141 號 11 樓
　　　　　　書虫客服服務專線：02-25007718 · 02-25007719
　　　　　　24 小時傳眞服務：02-25001990 · 02-25001991
　　　　　　服務時間：週一至週五 09:30-12:00 · 13:30-17:00
　　　　　　郵撥帳號：19863813　　戶名：書虫股份有限公司
　　　　　　讀者服務信箱 E-mail：service@readingclub.com.tw
　　　　　　歡迎光臨城邦讀書花園　網址：www.cite.com.tw
香港發行所／城邦（香港）出版集團有限公司
　　　　　　香港灣仔軒尼詩道 235 號 3 樓
　　　　　　電話：(852) 25086231　　　傳眞：(852) 25789337
　　　　　　email：hkcite@biznetvigator.com
馬新發行所／城邦（馬新）出版集團【Cite(M)Sdn. Bhd.(458372U)】
　　　　　　11, Jalan 30D/146, Desa Tasik,
　　　　　　Sungai Besi, 57000 Kuala Lumpur, Malaysia.
　　　　　　電話：(603) 90563833　傳眞：(603) 90562833

封 面 設 計／邱宇陞工作室
排　　　版／邱宇陞工作室
印　　　刷／高典印刷有限公司

■ 2016 年（民 105）11 月 3 日初版一刷　　　　Printed in Taiwan.

售價／ 599 元

城邦讀書花園
www.cite.com.tw

104台北市民生東路二段141號11樓

英屬蓋曼群島商家庭傳媒股份有限公司城邦分公司 收

請沿虛線對摺，謝謝

每個人都有一本奇幻文學的啓蒙書

奇幻基地官網：http://www.ffoundation.com.tw
奇幻基地粉絲團：http://www.facebook.com/ffoundation

書號：**1HO067G**　　書名：樂瘋桌遊！趣味無極限、經典暢銷必玩30款奇幻桌遊冒險！

奇幻基地15周年 龍來瘋 慶典

集點好禮獎不完！還可抽未來6個月新書免費看！

活動期間，購買奇幻基地作品，剪下回函卡右下角點數，集滿點數，寄回本公司即可兌換獎品＆參加抽獎！

集點兌換辦法

2016年6月起至2017年12月20日前（郵戳為憑），奇幻基地出版之新書，剪下回函卡右下角點數，集滿點數貼至右邊集點處，寄回奇幻基地，即可兌換贈品（兌換完為止），並可參加抽獎。

集點兌換獎品說明

5點：「奇幻龍」書擋一個（寬8x高15cm，壓克力材質）
10點：王者之路T恤一件（可指定尺寸S、M、L）

回函卡抽獎說明

1.寄回集滿5點或10點的回函卡，皆可參加抽獎活動！回函卡可累計，每張尚未被抽中的回函卡皆可參加抽獎。寄越多，中獎機率越高！
2.開獎日：2016年12月31日（限額5人）、2017年5月31日（限額10人）、2017年12月31日（限額10人），共抽三次。

回函卡抽獎贈書說明

中獎後，未來6個月每月免費提供奇幻基地當月新書一本！
(每月1冊，共6冊。不可指定品項。)

特別說明：

1.請以正楷書寫回函卡資料，若字跡潦草無法辨識，視同棄權。
2.本活動限台澎金馬。

【集點處】

1	6
2	7
3	8
4	9
5	10

（點數與回函卡皆影印無效）

個人資料：

姓名：＿＿＿＿＿＿＿＿＿＿＿＿＿＿ 性別：□男 □女

地址：＿＿＿＿＿＿＿＿＿＿＿＿＿＿＿＿＿＿＿＿＿

電話：＿＿＿＿＿＿＿＿＿ email：＿＿＿＿＿＿＿＿＿＿

想對奇幻基地說的話：＿＿＿＿＿＿＿＿＿＿＿＿＿＿＿

＿＿＿＿＿＿＿＿＿＿＿＿＿＿＿＿＿＿＿＿＿＿＿＿＿

2016